不管眼前的狀況有多好或多壞，
千萬不能停歇、不能執著。
繼續！打下一球。

鮑伯‧杜沃
Bob Duval
給青年高爾夫球手
的信

獻給崔普（Tripp）

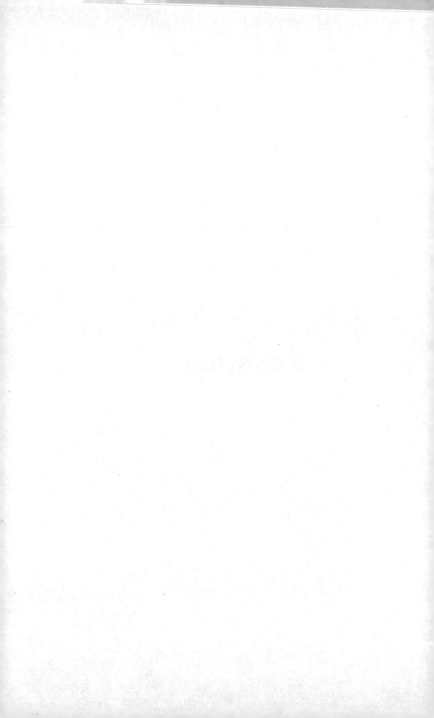

Life is way too hard and way too short,

not to play golf.

人生之路困謇而苦短
玩物喪志莫甚高爾夫

—— 阿諾・帕瑪（Arnold Palmer）——

我們都是青年高爾夫球手

親愛的讀者：

我們都是青年高爾夫球手。每次我上場打高爾夫球時，總是不忘這麼提醒自己：「前面一筆勾銷，眼前重新開始。這是把球打好的另一個良機。」如果高爾夫球的計分方式是累計的，每一回合的得分都累積到下一回合，那我真不知道誰還會有勇氣玩下去。

你若只會一板一眼按既定章法擊球，那就不是在「玩」球或「打」球了。會揮動球桿和懂得打好高爾夫球畢竟是兩碼事兒。這兩者自然息息相關，但也實在有太多人揮桿姿勢一流，實際上卻不知如何打好球，就連職業級的選手也不例外。他們大體上看起來都很好，可是一旦開始捉對廝殺，論起輸贏，就不是那回事兒。他們總是在緊要關頭做了糟糕的決定，不然就是沒來由地遲疑猶豫，因失去了準頭。

我們不妨從另一面來看，衡諸球手們在錦標賽中的表現，某些世界頂級的球手，他們並不具備所

謂完美的揮桿技巧。李‧特維諾(Lee Trevino)在掄桿後掠之際，球桿總是明顯外翻；阿諾‧帕瑪(Arnold Palmer)擊球後，接下來送桿的弧形姿勢中，前臂也會習慣性地冒出滑稽的動作。但，看看他們所締造的紀錄！我也經常和大家一樣，揮出很難看的一桿，但總是立刻拋諸腦後，因為我們永遠不知道下一秒或下一步會發生什麼，高爾夫球如斯，人生更是如此。

在這本書裡，我會探討高爾夫球運動中，我們所經常犯的一些錯誤和碰到的意外，只要努力認真，並學著用欣賞的眼光來看待自己的作為，那麼不但能在球場上掌握某些未知的變數，甚至還能做出一些出乎意表、讓人覺得不可思議，乃至振奮人心的事情。人生所經歷的痛苦與喜悅難以預期，此乃意料之事，而我在高爾夫球場上的任何表現，也都不免傳達出這樣的訊息。因為，我是個人，這是第一點，其次，我是個高爾夫球手。

很久以前，我在某個很重要的錦標賽中擊出第

一球，當時我正失去生命中的一個至愛。他是我的大兒子布蘭特·杜沃。他去世的時候，年僅十二歲。喪子之痛不可能平復。時至今日，只要一想起布蘭特的死，我也會覺得分外地脆弱無助。這也讓我對於自己能立足於球場上，更加充滿感恩之情。每一天、每一回出賽、每一記揮桿，都是如此。

人們一問起我的人生，問我究竟是如何在最後關頭精準衡量出下一步走向，我總是很快撇清自己並非英雄。「可別拿我當偶像崇拜！」我說。我們都伴隨著某些傷痛而活著。我花了好多年，試過無數次，才學會怎麼做，而不必刻意花力氣去消抹心中的痛。

我叫鮑伯·杜沃（Bob Duval），寫此書時年屆五十五。獨生女黛卓（Deirdre）以心理學為第二學位，甫自大學畢業。另一個兒子大衛（David Duval），和我一樣，以打高爾夫求為職志。我動筆寫這本書時，大衛正當而立之年，三十歲之後，也正是他這一代球手步入巔峰的鼎盛期。我過去經常說，我對

大衛已是言無不盡、傾囊相授，然而過去或許確實如此，但往後再也不是這樣了。大衛遇到事情不順遂的時候，還是會打電話給我。我們住在佛羅里達州的旁特維卓鎮（Ponte Vedra），他家與我家相距僅一哩，閒來無事，父子倆便相約一齊去打球。過去幾年來，他出賽將近三十六場，一連贏得近十二場的錦標賽，其中有一場比賽，他在最後一回合以破紀錄的五十九桿佳績勝出，而且他也在2001年的英國公開賽（British Open）中戲劇化地奪下獎杯，那是他首戰的一場世界大賽。在此我無法鉅細靡遺地就他的握桿、站姿、球路以及揮桿動作等一一剖析，細說其成就。

　　大衛總是像個小男孩那樣鬥志高昂，曾幾何時，他也像迷高爾夫球那般迷著棒球，然而「鬥志高昂」尚不足以道盡他對眼下優游其中的這項運動所精諳的訣竅，他全神投入，並且瞭若指掌。我其實很希望自己能把以前對他提過的忠告，或者教過他的東西，很具體地提出來供大家參考，但是學高

夫球，不管是什麼樣的等級程度，這種依樣畫葫蘆的學法是不濟事的。

　　我們父子倆形影不離，一整個春季，只要他放了學，整個傍晚就一直打球。到了夏天，他也都跟著我泡在高爾夫球俱樂部裡，我們父子倆人同進同出，鎮日打球，數以百計的小白球穿梭飛躍在球場上。你看著他日益成長，輔佐他躋身錦標賽，然後他上了大學，當老爸的仍試著在一旁為其支柱。記憶所及的每一個困頓之夜，乃至無數的晨昏，你言之諄諄，年久月深，試著把難以言傳的功夫說給他明白。你安慰他，鼓勵他，容忍他，並且告訴他必須堅持下去。

　　「不論什麼在你眼前，只管盡情地打！大衛。」

　　然後有一天，你自己也忽然茅塞頓開了，一種頓悟感如電流般通透全身，甚至在揮桿時都感受到了。那好像是在一個朗朗的夏日午後，大概是在紐澤西一個舉辦長青盃巡迴賽的鄉村俱樂部裡，也或

許是在佛羅里達家鄉，我和大衛去練球的那個TPC球場上。我記得自己正要把一個靠邊區的球擊回球道，那種頓悟感不知從哪個膽子裡冒出來，迅速流遍周身，充盈百骸，渾身飄飄然地，輕靈之極，頭腦在剎那間也清明起來。我躊躇滿志，昂然佇立，遠遠地看見兩百碼外樹林中的一塊隙地。我用三號木桿，把球打到那塊隙地中。我深吸了兩口氣，蓄勢待發，內在的緊張感開始消逝，然後，我從發球區擊出第一球，這時緊張感已經真正消失無蹤。不過，當名字出現在領先者的看板上時，腎上腺素還是會小小作怪一下。

我第一次角逐長青盃巡迴賽的冠軍寶座，是在亞利桑納州的沙漠山區。我一開球時，就把球削得太薄（cold-topped）了。那次是兩段式的分批賽，前九洞和後九洞分開進行。我們那一隊從後九洞，也就是第十個球洞的發球區開始打起。我們位處順風方向，所以我選擇了三號木桿，打算把球維持在平順的球道上。可是人算不如天算，我竟然把球削

(top)進了大約三、四十步開外的仙人掌叢中，變成了無法打的一球(unplayable)。我杵在那兒，機關算盡，黔驢技窮，最後只得退回球座重新發球，因此多罰了一桿。當我從仙人掌叢那邊走回球座要重新發球時，另一組人馬也正好在發球區等著打球，發號員語不驚人死不休地拉開嗓門道：「現在，在擊球點上重新就位，要進行第二次發球的是——鮑伯・杜沃。」

來點幽默感是很有助益的事，特別是高爾夫這種孤僻的運動。不管你是要在職業巡迴賽中逐鹿問鼎，或只是和死忠的球友賭一攤啤酒來喝，都沒有人能夠替你揮桿，為你代勞。很多運動讓人為之瘋狂而癡迷不悔，熱衷投入者，什麼三教九流的人物都有，身為高爾夫球員的我們，自也難以置身其外。

我這輩子秉持這個志業，很多人在我需要時給予支柱，然而最後畢竟還是得靠我自己邁開腳步，才能往前進。我們在伸手乞援之前，其實必須先弄

清楚自己的目標何在。

　　以我而言，在教了大半輩子的高爾夫球以後，尤需放下我執，戒慎恐懼地捫心自問：人一步入中年會特別害怕自己還像個初出茅蘆的大學畢業生那般隨興行事，果真如此，那我還能做什麼？這也正是大衛甫一展開職業巡迴賽生涯之初，即對我提出的問題。

　　以往我教導他如何打高爾夫球，總是告訴他：「成績是一連串數字累計的結果，所以切記，在球局結束之前，萬萬不能讓桿數增加。」我不厭其煩地告誡自己和大衛，同時也提醒讀者諸君：不管眼前的狀況有多好或多壞，千萬不能停歇、不能執著。繼續！打下一球。

　　不管是在晉身長青盃錦標賽當時，或是爾後教高爾夫球謀生，這都是我用以自勉並堅守不渝的信條。兩年前，我的手肘受了傷，在開刀矯治後不久，又弄傷了肩膀，當時我不免考慮是否該退而求其次，當個教練就好。今天，我之所以能夠累積不

小的資產，並非靠什麼神奇法力或純粹的好運道。我不曾中過樂透彩(不過贏得比賽獎金時，倒是頗有幾分中彩的興味)。我能夠終生參與比賽，並傳授自己所熱愛的運動，已經有夠幸運了。教練一職讓我有穩定的收入，然而撇開這一點不談，我明白自己這輩子若要善盡斯職，不二法門就是發展出一套方法，養成事前做好準備的習慣，好讓自己在神經緊繃的球場上，得以從容應付，無入而不自得。我必須心存定見，設定好標的，就像你揮出每一桿、擊出每一球之際，必須遠遠瞄準目標，出手之後，視線焦點隨球起伏，而你卻能胸有成竹，縱橫全場。

在長青盃巡迴賽中，我幾乎每個禮拜都會碰上職業與業餘混合賽的一些球手，他們總是會問我如何成為頂尖的職業選手？

我總是會問他們：「球齡多久了？」所得到的答案清一色都很模糊，而我只要看他們揮桿個幾次，大概就可很明顯地看出他們是什麼樣的角色。我的眼光八九不離十，有些人還打得真不賴，頗有

職業選手的架勢。

「你是否參加過什麼錦標賽？」我問。

「是啊！我在家鄉俱樂部裡拿過冠軍。幾年前曾入圍全州的業餘競賽。我希望能進軍今年的全美聯合公開賽(U.S. Public Links)。」

「嗯……」我心中暗忖：「該說什麼好呢？」因為我實在無法為赤裸的現實裹上一層糖衣：想把高爾夫球打得登峰造極，根本是永無止盡的追逐。尤其當你志得意滿揮出極亮眼的一桿時，或者在納沙(Nassau)大賽中勇挫同儕，力敗群雄時，甚至在住居地附近某些頗為嚴謹的業餘球賽中脫穎奪魁，你更是難以看清、學習到這個事實。你汲汲於競逐、攀峰，一如生命中行之如常的各種大小事，在大挫敗與小成就之間，你來回擺盪，並且發現那個過程愈來愈漫長，愈來愈艱巨。直到有一天，這些瑣瑣碎碎的經歷——短桿球、長鐵桿球、球場的經營管理、競賽時的策略……等等——終於被你拼出了一幅完整的圖像，你才幡然憬悟、猛然開竅：

「啊！我會打高爾夫球了。」

　　當然，並非每位球手都立志要當職業球員，然而每個人確實都想更上一層樓。不管你是職業選手或初學者，只要一迷上某種嗜好，就會想要有所精進。不管你是什麼樣的人、什麼樣的職業或身分，你一路走來，都毋需畏懼失敗。

　　聖經上說過，你必先有所迷失，才可能找回自我。在高爾夫球中，我們視這類經驗為攀向頂峰、登臨寒巔的大前提，凡是以前吃過敗仗的錦標賽，最後都一舉贏回來。任何玩過這遊戲的人，一定都曾感受過那種不確定感或緊張感，一股莫名的踟躕或質疑悄無聲息地襲上心頭。以高爾夫球謀生的人，和純粹只為好玩而打高爾夫球者，其間最大的差別，或許在於職業選手打球之前即已意識到這種情境，而一般人則是在打球的「當下」才感覺到。為了將這差異弄明白並加以克服，你必須發展出一套因應的對策，並且反覆熟習，使之變成一種習慣，內化為自己的第二天性。我曾經和某位職業選

手打球，發現他有個習慣，在揮桿之前，他會先將球桿放回球袋，然後把球道上別人走過的足跡剷平。

一旦完成了例行的習慣動作，其實也已暗自在心中作好了如何揮桿擊球的決定，剩下來的也只是靠眼力而已。拿起球桿出擊罷！你不得不把原先計畫好的打法擱置一旁，你不得不把原先的定見拋諸腦後，因為任何一位高爾夫球手在上場一較長短之際，腦中唯一能思考的，無非就是球而已。

容我不厭其煩地再次叮嚀：只有在練習時，你才有可能去逐一分析、檢驗，到了比賽時，不可能還容許你這麼做。在每一回合比賽中，你思索著想要怎麼打，想著如何揮桿、如何控制球路──不過如此而已。這其實就像玩樂器或開飛機一樣。你練習不下千百次，反芻再三，一旦上場表演，就只能專注在音樂本身，好好唱一首歌、演奏一闋樂曲。而你如果是駕駛七四七，目不轉瞬盯著的，也只是跑道，你不可能飛機要起飛了，還在臨時抱佛腳，

——查對飛行程序表以操控每一個步驟。

　　在高爾夫球當中，甚至在我們的人生裡，不可能樣樣都沒有缺失而盡善盡美。如果有人在讀了本書中的書信以後，發現職業選手其實一如常人，不免經歷困頓與質疑，因而在掩卷之後有所體悟，那我便至感欣慰了。我相信平凡如你、我者，很難不面臨一番挫敗就獲致成功，至少在高爾夫球界就沒這等美事，畢竟成功(或說是更精確、更完整地實現想法)這檔事，有一大半都看你如何巧妙地因應比賽中所衍生出的一堆問題。我們很容易迷失在技巧和技術當中，然而技法眾說紛云，各門各派說法不一，甚至彼此衝突，一旦你上場比賽，就全都溜到九霄雲外了。可靠的唯有你自己！你，還有那糟糕的謊言；你，還有剛剛錯失推桿進洞的那個良機；你，還有那捍衛草地的一方水塘，被擊出的小白球漂亮地掠過了水面。眼下你該做什麼？難道要自怨自艾，或者再試一次？是要放棄，還是繼續？

　　我們如何幫助彼此成長？如何開展真正的潛

力？如何在比賽中怡然自得、從容應對？如何把握隨之而來的機會？總歸一句，就是如何保有一種恢復自我的彈性！——這便是本書收錄的書信中，所共同透露的箴言與訊息。

讀者須知

　　對高爾夫球手而言，如果說有什麼事會比打高爾夫球還有趣，那不外是「聊」高爾夫球了。本書中與我通信的這幾位人物，包括了我的家人——我的第二任太太雪莉(Shari)、我的兒子大衛(David)、女兒黛卓(Deirdre)、我哥哥吉姆(外號Elf，他同時也在佛羅里達擔任職業教練)，還有他的大兒子，也就是我的姪子史考特(Scott)；史考特是亞特蘭大可口可樂公司的業務主管。

　　當然，其他還包括我的幾位好友：柯霖‧阿姆斯壯(Colin Armstrong)，他就住在「鄉村農場俱樂部」裡，我教練生涯中的最後一次課程就是在那兒上的；約翰‧朵內克(John Donatich)，他鼓舞我成為初出茅蘆的作家；我的近鄰蜜雪兒‧高夫(Michele Goff)，她經營一個很成功的工作坊，有時還很有本事地把丈夫莫瑞(Murray)架離他鍾愛的鋼琴；胡伯特‧葛林(Hubert Green)，我在佛羅里達州立大學的同學，同時也是兩屆巡迴錦標賽的盟主；傑瑞米‧麥當勞(Jeremy MacDonald)，我在「鄉村

農場俱樂部」授課時的助教；羅伯特・莫爾(Robert
Moore, M.D.)，他仍是我們老奧特加(Old Ortega)老
宅的鄰居，我的小孩們也都在那兒長大，我也曾經
在奧蒂加當地的「提姆瓜那鄉村俱樂部」
(Timuquana Country Club)裡，取得我人生第一個總
教練頭銜。

目次

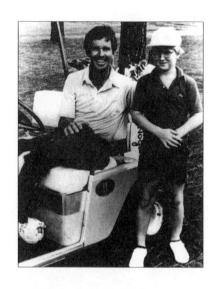

1980年，鮑伯‧杜沃和八歲的兒子大衛。

「我們父子倆攜手同行。那整個春季的午後，只要放了學，你就一直打球。到了夏天，依然看到你天天在球場俱樂部裡勾留。於是我們相偕一起去打球，一天內擊出了數百顆小白球，我看著你天天成長，日益茁壯，先是督促你打進巡迴錦標賽，而後再協助你進大學就讀，我竭心盡力，只不過是想陪在你身邊，作你的支柱。」

第一篇：給兒子大衛的家書

第一封信

以你為榮

親愛的大衛：

很可惜！在你推桿進洞贏得獎杯之後，電視並未轉播頒獎的實況。我實在很好奇，當他們把紫紅色的獎杯送到你手裡時，你到底說了什麼？換作是我，大概也說不了什麼罷！我還記得兩年前的某個禮拜天，我們父子倆一門雙傑，同一天奪得錦標，我拿到「碧綠海岸」（Emerald Coast）高球獎杯，而你則贏得「玩家冠軍賽」（Players Championship）的寶座。你還記得比賽前一晚你跟我說了什麼嗎？「爸，儘管走出去，揮桿打球罷！」你諄諄提醒我：「你會思索勝利對你的意義。儘管去做。不過仍得想想怎麼掄揮下一桿，而且一次只能打一桿哦！」看吧！你在英國公開賽（British Open）當中，就實實在在履踐了自己的忠告。我真的以你為榮！

這陣子我寧願待在家裡，不去打球，因為肩痛的毛病著實困擾我。目前我已經做過一些檢查，下個月，我們一齊參加菲德麥爾挑戰盃（Fred Meyer Challenge）回來之後，或許就得去開刀動個手術了。

很期盼那場比賽的來臨，不過你可別以為我還能像以前在奧勒岡(Oregon)那樣打球了。我真希望還能助自己的球隊一臂之力；現在我掄桿後揮時，都不會讓桿子高過肩膀，以免肩膀太過疼痛。球隊的勝利看來要由你來玉成了。

　　新聞報導還沒播到你發表感言，我就關了電視，和雪莉倆人牽著巴弟[1]出去，散步到碼頭的船塢區。我帶了一瓶窖藏多時的Dom Perignon香檳。站在船塢那兒，想起你在英國皇家立頓(Royal Lytham)球場上所揮出的每一桿。在第十二洞時，你打出了「博忌」，比標準桿多一桿，第十三洞時則打出了低於標準桿一桿的「博蒂」，那一記推桿進洞，大約有十一、二呎遠，真是要得。我在電視轉播上看到這一幕時，柯霖正好打行動電話給我。那天他並沒有到球場，而是在朋友家收看BBC的轉播。

1 編按：作者所飼養的狗。

「這場比賽，我看小弟一定是手到擒來了。」他對我說。

「是啊，柯霖！可是他在第十五洞時，球還深陷在粗草區哩！距離果嶺，我看至少還有兩百碼。」我當時不知「美國電視台」的錄影轉播其實慢了一大步，而柯霖收看的可是現場的直播呢！

「他已經揮出下一記球桿了，唉呀，巴比！……太僵硬了！」

接著我也看到了。真是一記爛球！這讓我想起你小時候蹦蹦跳跳跑過「提姆瓜納」（Timuquana）球場時的模樣。還記得每次我一下課，咱們父子倆是怎麼在傍晚一起出門去打球的？當時製造的愚蠢桿數，如大角度的右曲球(Slice)和左曲球(hook)、打進了樹叢、滾進了沙坑、滑過了池面等等，簡直不計其數。

那是布蘭特死後的事。時至今日，我還是情不自禁想起他來。我站在船塢的盡頭，就在你送我的那艘遊艇旁邊，回想著數年前的往事，和雪莉共同

呷飲著香檳，一旁還有巴弟，巴弟當然是不喝的。雖然教了牠很多把戲，可是從未教過牠喝酒。

　　不管怎樣，你已經站在不同的跑道上，另有進境。你知道自己沒有什麼不行的，因為你已經做到了。你才剛剛年過三十，多完美的時機呀！我會好好窖藏這瓶香檳，等待你的榮歸，最好也把你的戰利品帶回來，就是那個上面鑲著你大名的紫紅色獎杯，上頭還有其他球壇巨擘的芳名印記——海俊（Hagen）、霍根（Hogan）、傑克（Jack）、大王（the King）、華森（Watson）、蓋瑞（Gary）、老虎（Tiger）——你把獎杯帶回來，我就拱手捧出香檳。

　　　　　　　　　　　　愛你的老爸

第二封信

想起蘇格蘭的天氣

親愛的大衛：

我知道此刻你正在回家的路上，所以或許在你展讀這封信之前，我可能已經先在派對上見到你了。提筆寫信之際，天光尚早，是個溫暖潮濕的清晨，而現在充塞於我胸臆之間的，竟都是蘇格蘭冷冽而多霧的天氣。愛爾蘭海沁涼的潮水輕拍著羅伯特布魯斯城堡（Robert the Bruce's castle）廢墟的海岸，那兒和「屯柏麗·愛麗沙」（Turnberry Ailsa）高球場的第九號球道相去不遠，此處正是我在1977年試圖晉級英國公開賽的地方。當時，我已身負教練之職，球技也正值巔峰。雖然沒能如願晉級，但我在佛羅里達州立大學時的同窗好友胡伯特·葛林（Hubert Green）則雀屏中選，順利闖關。雖然他遠遠地落在尼古拉斯（Nicklaus）和華森（Watson）之後，但好歹也以第三名晉級。我留下來過夜，這是已經計畫好的事，於是也有幸在觀眾區跟著胡伯特的腳步，穿梭全場，恭逢其盛。

布魯斯城堡就在燈塔的左近，矗立於崖邊。城

堡的基座有個入口,大概是幾百年前船隻進出的地方。而今唯剩一堵斷垣殘壁,孤獨地佇立著。愛勒沙(Ailsa Craig)是一個巨大的花崗岩島,突出於多霧的海上,遙遙地朝拜著愛爾蘭。風,像是為某個非凡的要人捎來訊息。

　　兒子,那個人就是你!

　　　　　　　　　　　　　　　　愛你的

　　　　　　　　　　　　　　　　老爸

爺爺是個賣命的工作狂

親愛的大衛：

站在紐約郊外的一個制高點上，這個名叫「長島古典光明路」(Lightpath Long Island Classic)的高爾夫球場，是大拿‧逵雷(Dana Quigley)四年前奪魁的地方，也是他初次拿下「長青盃巡迴賽」(Senior Tour)的寶座。當他來到第十八洞的果嶺時，有人通知他，他的父親剛剛過世了。你知道大拿的姪子布雷特(Brett)，經常轉戰於「買達康巡迴賽」(Buy.com Tour)及某些固定的小比賽之間。二十五年前的大拿也和他的姪子差不多，不過他並沒有從中賺很多錢，其實，這也是大多數可望成爲職業好手者的境遇。後來他回去蘇格蘭，成爲俱樂部的教練，並且參加一些地方性的賽事。忽然有一天，他重出江湖，現身於「長青盃巡迴賽」的場合中，技壓群雄，因而拾回全新的職業比賽生涯。

今天我打出了七十五桿的爛成績，很沮喪。眞希望回到舊日的時光，你老是要求我要留意著你，我說：「你的手太低了。」可是你一旦抓到了訣

竅，改正過來，賓果！從此便一帆風順。推桿好像
是我的死穴，我當然知道原因出在哪裡。除非肩膀
的毛病能夠根治，否則我實在很難拿捏得住準頭。
我上了果嶺之後的桿數通常很少，就統計上而言，
我都能控制在三個百分點以下，這個意思你很清
楚。這三個百分點成了贏球者和插花者之間的關
鍵，因為隨著推桿而來的壓力，我的成績比起未受
傷之前明顯變差了。

　　不管你是誰或者你做什麼，在打球與生活之
間，終究得取得平衡。任誰都不能對高爾夫球心存
僥倖，否則原本應該用推桿的地方，往往因為一時
的大意，就讓推桿變成了切桿(chip)。這就是為什
麼我在俱樂部當教練的那幾年之間，還能樂在其中
的原因，如果沒有那段期間的洗練，又怎能成就現
在的我。要超越這個水準實在是太難了。不管你現
在是什麼樣水準的球員，你就是得硬著頭皮打下
去。

　　我猜，大概也是這種精神促使你爺爺在史丹福

當職業球手的那幾年，還能孜孜不倦地投身於郵局的工作。我們現在離雪內克特迪(Schenectady)只有幾小時的路程，而我這個禮拜卻一直不斷地想起他。家呀！想起我們最早的老家。

冬天時回到老家，那兒當然沒有高爾夫。那幾個月裡，凡事都變得簡樸單純。不過一旦春天來臨，你爺爺就會在四點半起個大早，這樣他就可以在郵局工作一整天，卻可以提早在下午兩點鐘下班，然後去上他的高爾夫球課程。他非常熱中於教學，常常從下午忙到天黑。你的祖母白天雖然也在高爾夫球俱樂部當差，但爺爺自己卻有個助教，他叫狄克‧奧斯朋(Dick Osborne)，幫爺爺張羅一些高爾夫教材等等瑣事。數年前，我和狄克在某個練習賽中相遇，談起你爺爺海波(Hap)。他說：「這位老兄，實在是個勤奮的男人。」

你爺爺一堂課或許才掙兩塊錢。你想像得到嗎？我以前常幫你爺爺在球場上撿球。你伯父吉姆(Jim)和我輪著日子幫他，我們的零用錢就是這樣賺

來的。當時並沒有電動撿球機，所以我和吉姆都是
背著球袋，在你爺爺慣常授課的第十八洞到第八洞
之間，沿路跑著撿球，而且還得相當留意，免得被
球打到。夏天的時候，我們好像鎮日都在撿球。你
爺爺會仔細算著我們所撿的球數，如果少了一顆，
他就會從我們一堂課中所賺的二十五分錢中扣掉五
分錢。來上課的人付錢給我老爸，而老爸則付錢給
我們，不過那些學生們偶爾會另給一些小費。一天
下來，我們或許能賺個四或五塊錢。然而如果我們
想要些什麼東西，你爺爺還是會買給我們。有一年
夏天，吉姆和我存夠了一筆錢，倆人打算合夥買輛
腳踏車，結果你爺爺插花贊助了第二輛，於是我們
便各自擁有一輛新腳踏車了。

　　放學後，從家裡騎腳踏車到球場上的情景，至
今記憶猶新。我們住在城市外圍一個叫「武德隆」
（Woodlawn）的郊區。我們抄後面的近路，穿越州際
公路。如今它是九號公路，連接了阿爾班尼
（Albany）和雪內克特迪兩座城市。如果不用撿球，

我們就獲准去打高爾夫球。

　　即使到了冬天，你爺爺一樣會去授課。天氣如果真的很糟糕，他就改為室內教學。他通常在聖誕節過後開課，所教的對象不外乎公園遊憩管理處、學校、猶太社區中心或基督教青年會等機關團體的人員。那就好像每個社區都會開一些吉他、西班牙語、交際舞等課程，反正就是那些進修課程。而你爺爺開的課就是高爾夫球。他一個晚上可以連上三梯次，每梯次一個鐘頭，七點、八點、九點各一班。在回家的路上，他會停下來喝杯咖啡或巧克力汽水，吃一點蛋糕，然後回到家便上床睡覺，幾個鐘頭之後，他又得為第二天郵局的工作忙碌了。

　　這是1950年代晚期的事，正好是我青春期之前。你爺爺也是個後備軍人。終其一生，他心臟都有雜音的毛病，按例是不用被徵召的，可是他卻偏偏被點召入伍。

　　他把自己所賺的每一分錢都存起來，我的意思是真的存起來喔！大衛，他存夠了錢，每兩年就會

換一部新車，付的還是現金呢！然後再存夠了錢，又買了房子。這方面他可是不惜巨資、砸下重金的。那是一座屬於我們的大房子。

數年後，當我重新造訪它時，你不知道我心中感覺有多驕傲啊！小時候對這房子的憧憬，現在依舊充盈於心。這棟房子還在，如今看來當然嫌太小了。兩間臥室、一間客廳、一套衛浴設備，還有一個廚房。吉姆和我以前共用一房，而你爺爺、奶奶的主臥室就位在走道盡頭。那是當時大多數人的居家形式，現在亦然。

大蕭條時期，你爺爺的其他家人都失業了，只有他，一星期還可賺十五塊錢。他把收入都交給了他的母親。而其他幾位兄弟都是泥水匠，卻都失業了。他所穿的衣服，總是媽媽拿其他兄弟的衣服來改的。想像一下：你賺錢買新衣給哥哥們穿，自己卻要揀哥哥穿剩下修改的，那是什麼滋味？我也是家裡的老么，有時我一想到這一點，也不禁覺得自己揀球啊，打高爾夫啊等等，是不是太過遊手好閒

了。如果你有了小孩，我跟你打包票，他們也一定寧願遊手好閒，成天耽溺於網際網路上。順便問一下，你已經弄清楚怎麼上網了嗎？

以前我是否曾經告訴過你，上網就像我在中學時代參加愛爾蘭基督兄弟會(Christian Brothers of Ireland)發起的高爾夫球賽。兄弟會成員之一，寇特(Brother Cotter)擔任教練。他既嚴厲又強悍，好幾次把我打得七葷八素的。不過，他真的是熱愛高爾夫球。我也參加校內其他活動，譬如打打籃球，不過我實在不夠高，而高爾夫球則很耗體力。有時候，教練和其他弟兄們會齊聚在社團房間裡。他們喜歡喝幾杯，打成一片。學校後面正好有一座高爾夫球場，所以我們並不常去史丹福球場打球。學校後面那座球場如今還在，以前雪內克特迪的藍杰(Blue Jays)經常去那兒打球，他是當地的富商，在體育場旁邊建了這座高爾夫球場，藍杰離開後，體育場變成了俱樂部，所以後來就被稱為「體育場高爾夫球俱樂部」(Stadium Golf Club)。那裡有個標準

桿三桿的練習區，是舊棒球場的內野區。如果我們有機會再回到那個地方，就一定得重溫一下前陣子我們才在「史金慈善盃」(Charity Skins Game)打過的球路，我一定要把你給擺平。不過現在要從「皇家立頓」(Royal Lytham)或「聖安娜」(St. Anne)球場到那兒，可真是路遠迢迢啊！

對我而言，這一切似乎都已飄然而逝，包括你爺爺海波，他已經死了十年了。你兩位爺爺相繼在三天內謝世之後，我的感覺很糟。你以前在斐南迪那海灘(Fernandina Beach)和海瑞(Harry)外公打過多次高爾夫球，可惜海波住得實在太遠，否則你們三人就有機會同時切磋球技。海波病重，移到我們的客房時，已然回天乏術。他要是能看到你這紫紅色的獎杯，不知該有多好。以往我們一起去觀賽，不是傑克(Jack)奪魁，就是亞尼(Arnie)摘冠。我知道史丹福俱樂部裡的那些老將們，其實對英國公開賽虎視眈眈。我對他們的狀況還略有耳聞。我也依舊投身於人群，穿梭在這國家的各個角落，其中某

些人還曾經上過海波的課或認識他，甚至他們的父執輩也熟識海波。這，就是所謂的緣份罷！像是一記優良的推桿，筆直，而且精準、實在！

奧勒岡見

老爸

第四封信

運籌帷幄，盡在方寸之間

親愛的大衛：

我們打得很好，不是嗎？兩回合低於標準桿二十一桿的成績，但打了三回合就結束了。布萊德·費克森（Brad Faxon）擅長推桿，他到哪裡都能打出名堂，拿些獎項。這讓我重新思考為什麼，在各式各樣的層次與水平之間，某些球手失敗了，而某些球手卻成功了。我所能想到的最佳解釋是：高爾夫球永無止境，所以你最經常自問的問題是：「最低可以打出幾桿？」在其他運動中，分數愈高愈勝出。這當中所牽涉到的已不僅僅是比賽的邏輯或規矩，而是心態的問題。簡單得很！把外在那些無關緊要的、錯誤的，一體抖落就對了。揮桿時，愈少用大腦愈好。一旦你能悠游其中，必將福至心靈，絕不會下錯誤的決斷，凡事水到渠成，樣樣順利。

你知道嗎？尼克勞斯幾年前寫了一本自傳，他在書中吹噓說，真正瞭解自己怎麼揮桿的職業球手屈指可數，這番話不免讓我懷疑，我們對高爾夫球的成功表現所作的種種解釋，是否謊言遠遠超過了

應有的知識。我們對那些完美的表現總是過份溢美，可是即使是世界上最偉大的球手，他所輸的也遠比他所贏的還來得多。我經常提醒我的學生，即使像山姆·史奈德(Sam Snead)那樣，在職業生涯中創下八十一勝的紀錄，包括1950年連下十一城的輝煌紀錄，他卻不曾贏過美國公開賽。還有湯姆·華盛(Tom Watson)，他很早以前即孜孜奮鬥，今年終於在美國職業高爾夫球賽的長青盃(Senior PGA)中奪魁，他說：「我學著如何取得勝算，而且也學著相信自己。」後來，在連連攻下英國公開賽及其他一般巡迴賽之後，幾乎有九年的時間他都和勝利絕緣。即使如傑克這等人物，二十項大型巡迴賽冠軍的紀錄至今無人能破，有時候也不免在切球的時候失手。凡此種種，皆不免發人深省：偉大的球手之所以偉大，究竟何以致之？

　　或許你不太愛去想這類的問題，免得把你搞得緊張兮兮。不過這次手術之後，我大概得花五個月養精蓄銳，這一來也就有很多機會來反省這類問題

了。

「巡迴賽一展開以後，我篤定自己的學習曲線已經取得長足的進展。」傑克在他書裡這麼說過，你讀過嗎？雖然書中某些地方稍嫌枯燥乏味，對於高爾夫球局的描述也有點繁冗，但仍有其精采之處，例如當他描述到如何學著糾正自己的錯誤時，就說：「這其實是教導自己，對於適當的技巧要有足夠心領神會的能力。」只有在那一刻，傑克才眞正成其爲傑克，亦即臻入一流高手之境的傑克。「簡而言之」，他說：「我撐著枴杖打球太久了。」我想，他的意思大概是指當他眞正面臨賽事時，那個長期爲伴的良師益友傑克‧葛勞特(Jack Grout)無法在他身邊提點他。一旦把葛勞特那兒學來的「枴杖」丟到一邊之後，他就必須信任自己所學，「乃是爲了在孤絕而無奧援之際，眞正體悟比賽給人的刺激與影響，從而由此獨立，全然地當家作主。」這，就是所謂的放手一搏！

俗話說得好，柳暗花明，絕處逢生，人總要在

最孤絕無援的狀態下，才會激發潛能。這是真的，對我來說，每一位高爾夫球手在揮桿技巧之外，實在應該多發掘出一些東西；站在高爾夫球道上，你必須清楚自己是什麼樣的人物，甚至在離開球道後也一樣。你務必明白且相信自己對高爾夫所掌握的一切。難也難在這裡，因為通往此一境界的道路是如此隱晦而難以捉摸。

蓋瑞・普雷爾（Gary Player）說：「在我成為職業球手之前，我根本從未聽過有關揮桿的任何新鮮事兒。」我明白他的意思。我教過的很多學生在思考本身問題時，總認為透過手上的種種技巧或圖表說明，就可獲得他們所要的答案。而每當我聽到有人在教高爾夫時說：「某某，你的手臂應該呈三點鐘、九點鐘方向……」我總忍不住會幽上一默，嘲弄一番。其實，我指的是一件發生在穆迪（Orvill Moody）身上的陳年軼事。他在美國公開賽中拿過一場勝役，那也是他成為巡迴賽常客之後的唯一一場勝績。

「那麼，我的手臂應該怎麼擺才對？」長官問道。我們之所以稱他「長官」，乃因他專事於巡迴賽之前，是在美軍中服役。他緊追著問：「如果我手上沒有戴表呢？那怎麼辦？」

任何偉大的球手都必須克服伴隨錯誤而來的心靈折磨。這就是為什麼我對於你在皇家立頓盃敗北時，特別為你感到激動的原因。那是在聖安卓的前一年，你輸給了老虎伍茲。當時你困在十七號果嶺旁的大沙坑中，以多達四桿的桿數才脫離困局，你接受失敗的定局，走了回來，而你最終所需要的是什麼？

在真正面臨考驗之前，或許我們沒有一個人真正了解自己的能耐與造詣。然而，當時你卻持之以恆地面對新挑戰，成功地化險為夷。我在甚感驚訝之餘，也領悟了一番看似矛盾的道理：沒有優良的形式與技巧，實際上不可能擄獲成功，然而形式和技巧本身卻不足以保證我們勝券在握。有一件事或許我也許從未向你們提及，兩年前我於「碧綠海

岸」（Emerald Coast）俱樂部贏得錦標賽，在這更早以前，我就經常背著你媽和你們，到某地賭球賽去賺現金，輸贏全看賭桌上及口袋裡的現金。參與者幾乎是把身家性命全押上了。你當然可以用學習的心態去打球，但你也很可能轉眼間就破產，因而身無分文地回家去。這就是為什麼當時我手頭上老是挖東牆補西牆，搞得左支右絀的原因了，因為我得為自己賭球賽的經濟窘境東遮西掩。

你或許能想像，也或許還記得，以前我並不是過關斬將的常勝軍。然而終於有一天，我贏了比賽。雖然迄今仍保持佳績，但我認為，即使是最偉大的球手，也和常人一樣，經常在賽事中面臨棘手的困境。一旦窘境現前，他們、我們或任何一位球手，如何循路重新掌握自己在無意中所領略的訣竅呢？現在我就不妨自問自答一番罷！成功並沒有一套完美的握桿方法或揮桿姿勢可供掌握，但它有更深層、更基本的內在，如果以握桿和姿勢來說，那麼握桿、姿勢、球路及其他等等，都與此一深層的

東西息息相關。

許久前的某個夜晚，我在TPC球場上練習沙坑救球，那是我數之不盡、行之有素的訓練。當時手機突然響起，我左手拿著手機一邊講電話，右手也沒閒著，依舊有意無意地揮著球桿，想把球從沙坑裡救出來，突然間，球竟跳出了沙坑而開始往旗桿那邊滾過去了。看罷！人的內在總有一處無形之地，一旦能放下得失、放下執著，局面反而是順理成章、水到渠成。你會在那個無形的基礎上極力揮灑自己的體力與天賦，以成為偉大的高爾夫球手。當然嘍，大衛，正如你所熟知的，那條奮鬥之路是如此孤單，如此不足為外人道也。就像在TPC練習的那晚一樣，或者像在各種錦標賽中面對千萬觀眾與鎂光燈時，忽爾福至心靈，神來一桿，然而它完全不事造作，不假外求，全都在「這裡」——凝鍊在內心的菁華！那種純然空靈的境界，不妨透過高爾夫球來作個譬喻：前九洞你奔放競逐，後九洞你含攝內斂——宛然回到生命的故鄉！

　　好罷！談玄說理夠了，我就不再吊哲學的書袋。下星期我就要進手術房挨刀，很感激你派私人坐機來接我，還要在手術後送我回來。要是換了你爺爺海波，絕不可能讓你這麼大費周章的。當然，若論經商大計，如此慎重其事自是無話可說，我們偶爾享受這種方便，其實也非常美妙。

　　但願我能預卜手術後的結果，也許是我讓去年手肘痊癒的傷再度受創，不過現在談這個已然無濟於事，我們不能回頭，只能往前看，向前展望了。

　　還有一件陳年軼事，你在愛爾蘭角逐「沃克盃」（Walker Cup）的那一年，我們中途偷空跑到「下皇郡」（Royal County Down）俱樂部去打球，發號員對我還有我的同伴說了一些話，這件事我可能沒跟你提過吧？我們其中有一人，開球第一桿就打得很糟，他跟大多數美國人一樣，習慣伸手到褲袋裡去拿另一顆球。這時，發號員，也就是俱樂部的秘書，對著我們那位同伴大喊：「拜託！小心看

球！比賽球[1]，已經打出去了！」

　　當時，我們那位同伴還丈二金剛摸不著頭腦，不懂他在喊什麼。

　　「嘿！二楞子……」我們其中另一人揶揄他道：「發號員的意思是說，在愛爾蘭沒有用殘羹剩菜來燉什錦湯的玩意兒。」

<div align="right">愛你的老爸</div>

1　ball in play，譯按：球一經開球區擊出一桿後就成為比賽球，除非遺失、擊出界外、被撿起，或有代替球的情況，否則進洞之前它都算是比賽球。

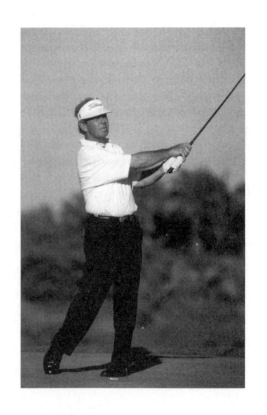

鮑伯·杜沃揮桿的英姿。

拿起球桿往前走！如果你不將自己事先的盤算付諸行動打出去，那你就只能在球賽之後空留悔恨的記憶，因為任何球手在場上所能想到的最後一件事，其實就只是……高爾夫球！

第二篇：與朋友、家人間的書信

第五封信
邁步向前

親愛的柯霖：

我們又打進了另一場比賽。我並不像一般人那樣，會賦予這些榮耀太大的意義。你知道，我又不是什麼了不得的大人物，需要緬懷過去。何況在高爾夫球比賽中，這種緬懷之情實在無異於毒藥。而我也不太敢肯定，緬懷過去的豐功偉業，對我們的人生究竟有什麼助益。每當我一認真回想過去，也會開始懷念起每一個人來。如果還進一步花更多時間去回想過去的高爾夫球生涯可以是怎樣另一番光景，那結果可能會先把自己給逼得發狂了。回顧、緬懷，其實意味著我們把自己看得太重，期待太多事情發生，好像每個人對你那一記失誤的推桿都很在意似的。事實上，打完了那一桿之後，就再也沒有任何人會把它放在心上了，所以我們也不應該耿耿於懷。「快點兒！夥伴，迎頭趕上吧！」我彷彿聽見你在對我這麼說。我們必須認真投入每一件事，可是又同時不能太執著成敗，計較得失。你能看出這當中的關聯嗎？

今天早晨醒來，我同樣思索著一個問題：我能反駁或推翻自我嗎？一如往常，我放巴弟出去溜躂，不知怎地，我也開始回想起我們這段古老的友誼是怎麼維持這麼久的？從你初次前來提姆瓜納(Timuquana)上我的課開始，至今已過多少年頭？(你從我這兒也贏了不少錢吧！實在撈了我不少好處。)我對你在高爾夫球場內、外所達到的成就感到非常驚訝，雖然我們在巴布羅(Pablo)或在TPC打球的時候從未談及這類事情，但我仍不免時感納悶，你究竟是怎麼將自己的電腦事業，如經營高爾夫事業般，按步就班打理得如此成功？還瀟灑自若地道：「好了，就這樣啦！現在我要去做自己想做的事。」你確實做到了！你把自己的生活裝點得有如一場慶讚友誼的盛事。每年受你延邀而從英格蘭飄洋過海來打高爾夫的球友們，除了在球場上一較高下所贏來的錢以外，其餘如慷慨出借房子等等，你都分文不取。只要朋友有需要，你便挺身而出。當我的第一段婚姻觸礁而結束，人生陷入了低潮，正

徬徨思索人生除了天天教高爾夫球之外還能做什麼
時，你也是在我身邊情義相挺的好友。當我決定辭
去工作而立志成為長青盃錦標賽的球手時，你也是
眾多鼓勵者之一：「去吧！放手一搏吧！巴比。」
如今我確實做到了，我晉身長青盃錦標賽已然五
年，並將持續下去，雖然上一季因手肘的傷而表現
大不如以往，但我很高興現在頗能漸復舊觀，整個
人感覺煥然一新，且迫不及待想重回戰場。

　　對我來說，高爾夫球最棒最迷人之處，在於它
既是一項孤僻的運動，人人皆可從中自得其樂，同
時也在於一起投入的人，不管是同好或競爭對手，
最後都在不知不覺間變成了朋友，甚至在長青盃的
競賽中也一樣。當然，凡事不盡然如此，在這塊園
地裡也難免和其他領域一樣，會充斥著某些丑角。
不過說真的，一旦拋下萬緣而專心思惟時，它可真
是一項叫人驚異的運動。你使盡了吃奶的力氣，想
方設法要打敗某個人，可是最後的結局卻往往是化
干戈為玉帛，請對手去喝一攤啤酒。說到這個，我

想下次碰面一較高下，或許我也可以請你盡情地喝一攤。

巴弟不想進屋裡來，所以我只好端著咖啡跟著走到泊船的碼頭那邊去。實在難以置信我們已經搬進了新家，因為還有一大堆活兒要幹，況且奈普頓海灘的那棟房子尚在求售中，我們就是不管三七二十一搬進來了。「房事」如此，高爾夫球亦然。屋子的內外總不免需要某些大大小小的裝潢，高爾夫球也一樣，如果一場好球賽就是速戰速決，那麼你可能就需要好好運用長鐵桿了；如果你希望開球（drive）開得漂亮，那麼可能像前幾天我在TPC球場上所碰到的，你會落入一種處境：「到底什麼時候才該用推桿呢？」

說到TPC球場，最有趣的事莫過於人們總是對它的後九洞津津樂道，特別是最後那兩個洞區，第十七洞是個島嶼式的果嶺，至於第十八洞，如果你開球時打一個較短程的球路，那可就酷了。什麼意

思呢？意思是你開球時如果想藉由切擊 [1] 讓球回到
順草區球道(Fairway)的話，那麼球路就得沿著水池
的邊緣飛，甚或直接飛掠過水面；或者，你不想讓
球太偏向外圍那一排地方飛，那就得藉由左偏之力 [2]
把球調回來一些。外圍那一排地方其實就是錦標賽
的觀眾坐席處。如果你所瞄準的目標偏右，那你最
好也要能確定，一揮桿，球路就偏右，否則稍有閃
失，一個打直，就會變成左曲球 [3]，一頭栽進了水
池中。那十八洞都很不錯，但我自始至終還是比較
偏愛前九洞，尤其它的第四洞，距離不長，只有三
百八十碼(大約三百四十七公尺)。它的發球區前方
橫亙著樹叢與水池，而樹叢與水池又坐鎮在順草區
球道的右側，我喜歡從那個陡坡道突圍而出的感
覺。你不能為了避開障礙而把球路拉得太長或太偏

1 cut，譯按：讓球產生順時鐘旋轉而作由左偏右的彎曲式飛
　行。
2 draw，譯按：稱為左偏球或小左曲球，指球路由右偏左的小
　曲球。
3 hook，譯按：或稱左斜飛球，乃指球極端彎向左方，乃由逆
　時針旋轉造成，可能出於計畫性，也可能出於疏忽。

左，因為下一桿馬上就得面臨旁邊一個小丘的考驗。

這是我所喜歡的球洞策略。我還記得1992年美國公開賽在水晶灘(Pebble Beach)舉行時，傑克‧尼可勞斯(Jack Nicklaus)對大衛所作的指點。大衛以前就見過傑克，當時傑克的一個兒子去了喬治亞理工學院，於是在大衛晉級錦標賽之後，傑克便力邀大衛一起和他到水晶灘球場去打一場練習賽。我有幸跟班，充當兒子的桿弟。總之，我們來到了那著名的第18洞，它那狹窄的球道，沿著太平洋左岸掃出了一個狗腿洞。傑克這時問大衛，心裡如何盤算打這一洞。傑克當時已是轉戰各大錦標賽的老將，1982年的美國公開賽(U.S. Open)更是一場著名的戰役，因為到了第十七洞，湯姆‧華森像是半路殺出的程咬金，來勢洶洶地要奪下他的王冠。聽完傑克那番精闢的立論和分析，你便能明白那是他身經百戰後的智慧結晶。

「102碼(大約93公尺)外，靠果嶺中心有一個灑

水器龍頭⋯⋯」傑克對大衛說道：「你的目標是用兩桿就從球托(tee，或稱球座)這裡，打到灑水器龍頭那裡。」這和想在水晶灘的十八洞用兩桿就上果嶺一樣，同屬天方夜譚，你說什麼都得打三桿才可能上得了果嶺吧？

「所以嘍⋯⋯」傑克繼續道：「你可以用一個三號木桿和一個六號鐵桿，或許也能用四號鐵桿連擊兩球⋯⋯其實組合的方式實在不勝枚舉。你只不過是選擇一種最令自己感到優游自在的方式，以便能夠精準地駕馭球路，而讓後續的比賽得心應手。」這一課對大衛來說，簡直可說是一位偉大的球手向他傳授絕妙的心法。

回憶起那一天，想想TPC球場的第四洞，現在我也受它的鼓舞和激勵，皿思有一番作為。我不確定自己會如何應付水晶灘的比賽，不過在TPC的第四洞，我倒是經常用三號木桿和一號木桿，當然這還得看看風勢，衡量是否該用點切球(cut)的技巧，而後用八號或九號鐵桿，或者運用劈起桿(wedge)，

讓球越過水池，把它護送上果嶺而進洞。這樣的話就很美啦！

布蘭特過世後不久，我依舊待在提姆瓜納，當時正值1980年代早期，「玩家冠軍盃」(Players Championship)從蘇草(Sawgrass)移師到TPC舉行，於是我也經常趁便前往觀摩。之後，我搬到了「莊園鎮」(Plantation)，而大衛打球的次數也開始變得頻繁，他經常在各類錦標賽中充當「掌舵手」(Standard bearer)，你知道的，其實就是幫雙人對抗賽(twosome)的選手攜帶記分板。如今不出數年，他已然脫胎換骨，成為錦標賽的一方霸主了。

我們的新家能靠TPC球場這麼近，實在是很美妙。賦閒在家時，隨時走幾步路就可以到那兒去練球。不久前的某一天，我專心一意地對付一個長距離障礙物的擊球(Long bunker shots)。很多人被教導要把注意力集中在球的位置上，推桿時讓球稍微往你站的地方滾，這一來，你一心想開始面對、接觸的，無非是球而已，而不是沙坑障礙。一般長距離

的擊球，球的落點通常和你的盤算沒有太大的誤差，但是我還沒見過有哪個人在做出一個跨越長距離障礙物的擊球之前，還在那裡盤算半天，甚至讓結果都按其盤算實現的。事實上，比賽之際你如果還有空去精打細算那些有的沒的，就很可能把當下出擊的這一桿也給搞砸了。你唯有在練習的時候才可能去細作思量，這是經常而不可免的事，然而一旦上了戰場比賽，不管你的小白球能否在順草區球道中間有個好落點，或者能否安然從果嶺邊的沙坑中脫困，你所需要的是保持相同的態度、相同的信心，乃至相同的感受，否則你就會像我那天在TPC球場那個標準桿五桿的第九洞所面臨的狀況一樣，在擊球之後忽然感到自己很愚蠢，竟妄想靠兩桿就打上那個窄小的果嶺，結果當然是可想而知了。

我懷念與海岸親近的日子——而今海岸距離有一哩之遙，不光是幾百碼而已——但你知道我從不在同一個地方逗留太久，我想，這就像我對待高爾夫球賽的態度一樣。

　　眼前的這一番思索反省，頗讓我產生一種奪標的渴望。而那些對手們又是怎麼來形容心中的這些感覺呢？

　　　　　　　　　　　　　　　　巴比

最棒的獎項就是你

親愛的黛卓：

　　昨天本來打算要寫信的；你能在我們身邊陪伴幾天是多美好的事，看來你在學校的一切似乎也很順利，讓你有如置身世界的頂端。聽你訴說學校裡的種種，不禁也勾起我三十幾年前的回憶，當時你伯父吉姆正考慮是否去就讀佛羅里達州立大學，不過他只拿到部分而非全額獎學金。那時候，我對這件事從未給過任何意見，可是後來事情演變的態勢竟都按我心裡的想法在走。我從未把自己生命中的這個部分向你吐露太多，一來，你那時根本還沒出世呢！二來，等你大到足以聆聽時，我又總是因為太忙而無暇坐下來與你談心。我父親的生命中也有許多我渴望知道卻無從得知的事，就像他到雪內克特迪定居之前，居住在西部的那段歲月。他甚至打算來個周遊列國，行腳四方，可是我從不記得他曾對我提過相關的事。而現在，我們就不妨來回溯一下這一小段家族的歷史罷！

　　跟我比起來，你伯父吉姆在成長的過程中，並

不像我那麼愛爭強鬥勝。但他的高爾夫球卻打得相當好，以致於當時佛羅里達州立大學的高爾夫球教練修·德蘭姆(Hugh Durham)也來遊說我一起和吉姆到佛大去就讀，以便共同切磋球藝。那時候，像我們這種年輕資淺的菜鳥族，根本不可能在美國參加任何賽事，除非你是某鄉村俱樂部的會員，然而德蘭姆教練曾經在國際傑西錦標賽(International Jaycees tournament)中看過我的表現。我在最終回合裡敗在紐約州同屬年輕球手的卡爾·迪凱撒(Carl De Caesar)的手裡，卡爾後來拿到了高爾夫球獎學金而進入佛大就讀。他來自羅徹斯特(Rochester)，離我們住的雪內克特迪鎮只有幾小時車程而已。另外一位紐約人戴夫·菲樓(Dave Philo)也早就南下到那裡了，他的年紀和你吉姆伯父相當。就這樣，在迪凱撒一入學之後，杰·莫爾里(Jay Morelli)、吉姆·可耐思(Jim Conace)、來自詹姆士鎮(Jamestown)的丹尼·里昂(Denny Lyons)，還有我，一群人像個紐約幫分子。當然，你伯父吉姆和戴夫·菲樓的哥哥

朗‧菲樓（Ron Philo）自然也是這幫族群的一分子。

後來，胡伯特‧葛林（Hubert Green）也來了。他撥亂了我們紐約幫的絃，因為他出身於阿拉巴馬州的伯明罕。在這方面，我們對他的折磨可是毫不留情的，有趣的是，我們這幫人幾乎都屬洋基北佬派，卻來到這南方學校就讀。有一次，我們慫恿他去搭便車旅行，可是卻反而不肯讓他搭我們的便車，載他一程。他居然也毫不生氣，而且完全沒影響他打高爾夫球的興緻。我們也很快發現，原來他手上正有一場球賽要去比拚呢！

大一那年，我們一群人就這樣輪番上陣，我打頭陣，卡爾接棒，胡伯特第三棒，如此依次替換。那年暑假，胡伯特回到家鄉去打當地的業餘錦標賽。他贏得了「南方業餘冠軍盃」（Southern Amateur Championship），等他回到學校後，再也無人足以打敗和撼動他的地位了。他就是這麼傑出！接下來，他變成了全美走透透的人物。當他走到小白球前面時，就有一雙快捷得無以倫比的手。他發

動球桿的速度簡直叫人瞠目結舌，關鍵都在那一雙
收放自如的手，至今依然。

　　大一升大二那年的暑假，我都待在雪內克特
迪，往後幾年的暑假也都如此，成天泡在幕尼
(Muni)俱樂部裡工作，修剪果嶺和順草區球道上的
草。在這之後不久，也就是大二那年，我和你媽黛
安相遇了，她那時候也在佛大就讀。在學期間，我
們經常約會，而且有一點我們肯定和你大不同，那
就是還在學就讀時就已經結婚了，當時才大四。如
今，我最感到遺憾的，也是自己並未真正完成學
業，因為當時我找到了一份助理教練的工作，於是
就停學了。我經常想完成未竟的學業，事實上，你
也許還記得有一陣子我去修課，不過最後還是差了
九個學分而無法拿到畢業證書。十年後，大概是你
上初中的時候，我終於再度打電話回母校，想要完
成學位，然而修學分的種種條件已然改變，結果得
多修十五個學分才得以畢業，真是活見鬼了！如果
我現在撥個電話回學校說要捐一大筆錢，說不定學

位馬上就手到擒來。

我們的家庭生計必須維持。在你大哥布蘭特出世之後，我和你媽只有一個月在校外謀生的機會。我不免考慮是否參加巡迴比賽，不過當時可獲得的獎金並不高，除非你已躋身明星球員，而要拿到這種資格可絕非易事啊！即使如胡伯特這等高手，第一年也在學校的資格賽中鎩羽而歸。他後來在「飛毛腿」（Winged Foot）俱樂部謀得助理教練之職，在那裡教了很多課。他的老闆是克勞德‧哈蒙（Claude Harmon），他的兒子小平頭哈蒙（Butch Harmon）是老虎伍茲現在的教練。很多巡迴賽的球手都曾為老哈蒙工作效力過，他既是一位好教練，也是一位偉大的選手，他曾經拿過「名人賽」（Masters）的獎座。他雇用胡伯特這等人來教導俱樂部的會員們，甚至和他們比賽，切磋球藝。我實在無法理解，像克勞德‧哈蒙這樣的人，為何沒被選入「名人堂」。

你伯父吉姆佛大的同班同學戴夫‧菲樓，他們

家在提姆瓜納開設了一個私人俱樂部，而我就在那兒受聘為助理教練。我們後來遷居回提姆瓜納時，你還只是個小女孩。而我當時也只是一個亟需工作的二十一歲小伙子。我為菲樓工作了一年。同時，和你媽租了一個拖車式的住家，在佛州傑克森維爾（Jacksonville）西部的威爾拖車公園裡住了一年。那是1968年的事，如今想來似乎非常遙遠。我們搬進拖車公寓時正值盛夏酷暑，裡面沒有空調設備。記得我們去買了一台簡易型的冷氣機，裝設在窗檯上，並且把電線接到外面公用的電柱上，以便在悶熱的拖車裡享受一點冷氣。對我和你媽來說，那可真是「最輝煌」的時期，而最重大的事件就屬那台冷氣機了。另外還有一台電視，我們常常坐在拖車的地板上盯著電視看入伍抽籤的結果，看是誰家兒郎中籤，受召入伍，前往越南。我的號碼在十月九日那天公布了，大概是三百四十二號前後的號碼。我想，最後只有一百四十或一百五十號以前的人真正被徵召，所以我從來不曾入伍。

在提姆瓜納工作的第一年，我並不是很常打球。大部分時間我都待在販賣部銷售物品，很少授課。其後，我轉而在「斐南迪納海灘」(Fernandina Beach)俱樂部謀得一職，那個地方是舊市立高爾夫球場的所在，它的北邊正打算興建「艾米莉亞島莊園」(Amelia Island Plantation)。我在那島上幹了五年，事實上，它一開張我就進去工作了。「海松企業」的老闆查理斯・飛齊兒(Charles Frazier)，為了避免別人在島上露天採礦而破壞整個島嶼，所以買下了當地的產權。海松企業位於南卡羅萊納州，由於經營得很成功，以致於該企業的老闆決定在艾米莉亞發展另一番新事業。

我們搬出了拖車公寓，在海灘那邊租了個房子。位於雙層樓公寓的下層，每月租金是一百二十五塊美元，在那兒住了兩年，我們發現了另一處比較好且租金便宜幾塊錢的地方，住了一年之後，終於在斐南迪納的下城區買了屬於自己的房子。一萬兩千五百美元的花費，對我們來說可真是一筆極龐

大的開支啊！而兩年後，當我們以兩萬五千美元的
代價把房子賣掉以後，覺得自己簡直宛若富翁了。

　　我在斐南迪納海灘有很好的工作，受雇於湯
米‧博頌(Tommy Birdsong)，他有如慈父般對待
我。在那兒我除了授課之外，無非就是打球，然而
最後我卻仍離職而另謀高就，投效到飛齊兒所經營
的「艾米莉亞島莊園」，在胡荷蘭(Dutch Hood)手
下擔任助理教練。當時，我原本申請的是總教練一
職，所憑藉的是我在PGA錦標賽中的甲級球員資
格，然而他們卻引進胡荷蘭擔任該職，他是頂尖的
教練，就是他決定雇用我為第一助手。這是1973年
的事。布蘭特當時五歲，而大衛呢？我看看，他出
生於1971年，所以大概只有兩歲，而你，當時還不
知道在哪裡呢！

　　我們在艾米莉亞開設了一門頗具原創性的高爾
夫球課程，稱之為「沼澤觀點」(Marshview)，前面
的九洞形勢開放而少有障礙，接踵而來的則是「蠔
灣」(Oyster Bay)的挑戰。各個球洞都緊臨海岸線，

完美地分布在海灘上。球場的設計者是戴比特(Pete Dye)，他也是本地龐特維卓鎮後來興築TPC球場時所遴選的建築設計師。他在艾米莉亞島上所作的設計，讓人感到心曠神怡，一景一物盡皆渾然天成，不事雕琢，彷彿原本都已經在那兒了。那個地方也是你哥哥大衛初次和我一起前往練球的球場，當時他還不夠大，而我在艾米莉亞俱樂部也只不過待了一年。

1974年在艾米莉亞的某一天，我收拾妥當，正準備下班時，接到了兩位提姆瓜納董事吉米・班特(Jimmy Bent)和戴・康萊(Del Conley)的電話，戴・康萊是提姆瓜納俱樂部的總裁。這兩個老好人，自從我停學而在那兒工作之後，他們就知道有我這樣一個人。加上我打遍整個傑克森維爾的球場，贏得某些地方性的錦標賽，所以大概讓他們有了印象。我因此了解到一件事，我們早先建立的某些人際關係，很可能會對日後的發展影響至巨，就高爾夫球來說也是如此。回溯到你哥哥大衛第一次和老虎伍

茲及菲爾‧麥克森(Phil Mickelson)對壘的時光，他們真可謂棋逢敵手，認真說來，「對手」即使算得上正確的字眼，我也知道大衛不會這樣來形容。就某方面而言，這種「對手」關係已成歷史，但他們今天仍會在球場上不期而遇，互相較勁，因此這種關係就更有趣了。有趣之處不僅僅在於人們都睜大著眼睛等著看鹿死誰手，也在於他們彼此其實也在打量，縱使他們自己否認，也無法自外於這項事實。事實上，這是高爾夫球運動中最大且最重要的一項因素，但卻往往被教練們給忽略了，一來或許因為多數的教練從未正式當過選手，二來或許因為他們根本不知道如何在教導過程中擔起這項引導的責任。我這樣講並非蓄意批評和奚落，只是就事論事。總之，這一點可真是殘酷的要素吶！

　　你哥哥會贏，是因為他一出手，就能讓小白球遠遠飛離球座，而且招無虛發，每擊必中要害，猶有甚者，乃是他的沙坑球，比練習時的表現還要出色許多。不出數年，他已然成為一位極出色的推桿

高手。而他的致勝之道還在於逐洞競技時的球路取徑，以及衡量自我與周遭人們及其他球手間的關係所抱持的態度。我所指的態度當然不是指壞的一面，而是他身處寰宇如何自我定位的那個根基。

「不過是一場比賽嘛！爸。」他總是這麼說。想像一下，你和某人上陣對壘，同場競技，而對方自信滿滿地認為可以一擊就比你多出四、五十碼之遙！那是什麼樣的狀況？

言歸正傳，回到我剛剛的故事裡來。

「戴夫・菲樓要離開提姆瓜納了。」吉米・班特和戴・康萊來電告訴我這個訊息時，正當1974年5月的某一天，他們問道：「巴比，你願意過來接手總教練一職嗎？」

當時我二十七歲，你爺爺海波為了照料你那因癌症而病重垂危的祖母安娜，孜孜不倦地工作著，所以我毫不猶豫就答應了，但口氣之間絲毫不敢露出半點渴求之意。那個感覺其實有如置身錦標賽當中——去領受你當下的感覺，這一點其實還好，然

而一旦全神貫注在某個大事件當中，你可不會想要有那種「連自己都無法置信」的感覺。

「我們可以進一步談一談嗎？」我要求道。

「你何不到傑克森維爾來一趟，和我們一起吃頓午飯，聊一聊。」他們答應餐敘，於是我們便約在「河濱俱樂部」碰面。對於我的要求，他們倆人竟然都一律首肯，毫無異議。

我在提姆瓜納擔任總教練的一開始，依舊通勤往返於艾米莉亞之間，不過長久長途通勤下來，實在也有點吃不消了，可是後來我們一搬到老奧特加，我卻開始想念起某些老朋友來了。那種失落感到布蘭特生病之後才頓然消失。直到如今，只要一想起老奧特加，我也不禁想起布蘭特瞬息短暫的生命。在我拜訪莫爾醫生的路上，只要一路經那棟故居，我便不禁想起，當年你在那棟屋子裡活動時，年紀還只那麼一丁點兒大呢！

不知道自己為何會突然回憶起這些。我只是想告訴你，我們是怎麼熬過以前的日子而成就現在的

光景的。這樣一來，你也能掌握所有往事的來龍去脈，而不會只對你成長後記憶所及的種種故事和傳奇，僅僅擷取到零碎而片段的回憶。不過，我所說的這些畢竟只是家族史的一隅，真要認真說是說不完的。或許，這也是我無法想像自己能脫離球場太久的原因之一吧！就像去年夏天做完手肘手術後，我也是沒辦法賦閒太久。只要球場還在，只要在賽場上還有某些發揮的餘地，我總是有目標與方向。然後一旦上了球場，投入了賽事，即使在某些回合裡會產生一兩處小凸槌，但或多或少也會有直搗黃龍，一桿進洞的狀況——這就是所謂的進步、進展。但願我們的人生也能如此地輕易和簡單。

對我來說，提姆瓜納俱樂部的會員們是很窩心的一群人。他們一直慫恿我去比賽。事實上，他們希望我試著打入美國公開賽，由此可見那幫人有多可愛了。我知道自己以二十七歲之齡擔任總教練一職未免略嫌稚嫩。當時我簡直就像站在世界之巔，事實上也是如此。在傑克森維爾可沒有多少家俱樂

部，而我居然可以在提姆瓜納軋上一個總教練職位，豈不幸運之至！我的薪水也翻倍攀升，原本做得半死才兩萬美元年薪，不久便一路攀升到四萬美元，而工作也愈來愈顯得清閒。這一切，完全超乎我的想像和安排。在那兒，我勝任愉快，而他們也喜歡我。當我出外參加長青盃錦標賽時，俱樂部還頒給我榮譽會員證。這絕對是獨一無二的榮譽和獎項。

然而乖女兒呀！我人生中最棒的獎項，其實不是別的，一直都是妳！

愛你的老爸

第七封信
全憑直覺

親愛的蜜雪：

　　嗨，大美人！妳意外的造訪真是讓人感到窩心。我們還在適應這個新環境。雖然明知道莫瑞必須去那場宴會演奏鋼琴，我們卻仍由衷希望他能跟妳一起來。對鋼琴家或任何團體、任何事情來說，這段期間大概都是一年中最忙碌的時刻之一吧！不過，他現在是否會因為假期已經結束的關係，而能稍事喘息呢？

　　在我出發參加第一次巡迴錦標賽之前，真希望莫瑞能有時間，讓我把他架到高爾夫球場上切磋球技。這次巡迴賽長達三個禮拜，角逐的是萬事達卡冠軍盃，而我們得早一點出發，因為到夏威夷的路程可長得很。

　　莫瑞在演奏時，總顯得那麼四平八穩，不管人們要求他彈什麼曲子，他似乎都能不假思索，讓音符從指尖下流瀉而出，即使再陌生的曲子，只要人們哼上幾個音符，他就能娓娓嫋嫋彈出整首曲子。上次我就曾凝神觀察他，只見他側耳傾聽了一會

兒，略試幾個音調，接著就突然琤琤琮琮，流瀉成
曲。

　　這，全憑直覺！半點兒也造作不來。你知道
嗎？蜜雪，這和打高爾夫球實在沒什麼兩樣。當時
我很想告訴莫瑞，可惜演奏會結束之前，我們就不
得不因故先行離開了。

　　歲月匆匆，如今又是新的一年。雪莉要對你們
賢伉儷說：新年快樂！

　　我也一樣祝福你們。

　　　　　　　　　　　　　　　　　　　　巴比

第八封信

瞄一眼小白球就好，
然後緊盯你的目標

親愛的柯霖：

　　這幾天我們即將啓程前往夏威夷，我想，在出發之前，大概也不可能再到巴布羅了。不管怎樣，即使無法見到你，也要提醒你，當你站在發球區的球座前面時，一股腦兒都將種種機巧技藝等等想法拋諸腦後吧！瞄準你的目標，將心中的盤算付諸行動，然後迎頭趕上。你還記得第一次來上我的課時，我是怎麼對你說的？那是多久以前的事了？大概是二十年前了吧！

　　瞄一眼小白球就好，然後虎視眈眈盯緊你的目標，接著，揮桿而出！

<div align="right">你謙卑的教練上</div>

還是用短桿比較好

親愛的莫爾大醫師：

　　寫這簡短的明信片只是想告訴你，你錯過了考普勒夫(Kaupulehu)最棒的時光。第一回合我打得很出色，第二回合略遜一籌，到了第三回合則又扳回一城。順便讓你知道，我的手肘不再痛了。我很確信在完成所有復健療程之後，它不至於再有大礙。安卓醫師和他那一幫團隊在阿拉巴馬的表現很傑出。至於你呢，我敬愛的莫爾大醫師，如果練習的時候想要在標準桿五桿以內打出博蒂的話，那還是堅持用短一點的球桿比較好吧！就是你上次用的那個球桿。而且不妨把你的座右銘也運用到球場上來：「賦予絕境一個嶄新的開始。」和難纏的人物或事物打交道，其實是非常有趣的事。如果我是你，我甚至壓根兒都不會去用長桿或木桿，誠然，它們在球道上用起來比較順手，但是你在球道上打出的桿數，可不是和實際的成績成正比呀！在此地，賴瑞‧尼爾森(Larry Nelson)贏得了這次的錦標賽，雖然他擊出某些長距離的球，絕不是以往他所

經驗過的，但無論如何你真應該來見識一下他運用劈起桿的功力。我們泊船的碼頭如果大功告成，我也要在那兒弄一塊軟墊來練挖起桿，我應該可以把球打過「內灣」（Intercoastal）。天下沒有白吃的午餐，所以還是多練習練習吧！

<div align="right">鮑伯</div>

第十封信
把球打出去吧！

親愛的吉米：

　　喔哦！勾留在「皇家加勒比」(Royal Caribbean)至今，已經是第三十二天了。如果你已經有好長的一段時間沒打球，實在會讓人忘了打球是怎麼一回事，我的意思是指真正的比賽，而不是那種玩票性質的。不過，能南下到邁阿密這個地方來，感覺真的很美好。雪莉與我同行，而我還得回去趕赴另一場錦標賽。人就是這樣，在還沒奪得另一個錦標、贏得另一場賽事之前，你所知道的成就都只是目前所達成的狀況而已。我在賽場上偶然間和其中某位選手聊了起來，他問我到底是什麼因素羈絆了我，讓我這麼久之後才來參加這場比賽？為何我在年輕的時候沒參加過一般的巡迴賽，原因你是知道的。我相信他把這個問題當成是一種恭維，不過老實說，我倒是從未對自己問過這樣的問題，之所以不曾如此自問，也並非自信自滿到從不置疑。

　　首先，我知道答案是什麼。身為同一家人，我

們經歷了那麼多心痛的事(我指的是我自己的,而非我們共同成長的經歷),我既沒有做什麼大事業,也成不了大人物。我們只是我們原來的樣子。比賽的時候,你無法假裝自己是某一號大人物,而你也很清楚自己不可能用那種自欺欺人的方式過日子。「我們把球打出去了。」站在這球場上,老爸的諄諄教誨,似乎言猶在耳。他所說的都沒錯,不僅是關於高爾夫球的規矩或突發狀況等等。我們孜孜奮鬥,努力學習與準備,最後終能自在以對——比賽就是這樣了。

然後,不管你是在揮桿時掀起了一大片草皮,還是球路被樹幹擋到了(這種狀況我今天就碰上了好幾次),你都得打下去。我永遠也無法理解,那些想改變球落點的人,到底存的是什麼心態?當他們擊出了界外球時,竟然還假裝完全不懂擊球和距離的規則,而只想用「自由拋球」(Free drop)的方式重頭來過。我這樣說,並不是在影射這裡的人,雖然你也聽過這樣的故事,不過也實在沒有人能夠一直

如此冥頑不靈。在高爾夫球場上，我既沒有聽說過有什麼東西可以凌駕在這些規則上的，也沒有聽說過有關這些計算差點的規矩，在哪個球場上是不適用的。這不就是高爾夫之所以為高爾夫之處嗎？

我還要再從哪裡說起呢？我打算告訴你的是，有關這球場上的鬣蜥。在標準桿三桿的第十二洞附近，距離約五或六英呎遠的地方就有一隻。

稍後打電話給你
巴比

第十一封信

上場應戰前，先克服你的恐懼

親愛的約翰：

我想，你給自己太多壓力了。對事，不要太過要求完美，吹毛求疵，也不要把高爾夫球和生活本身混爲一談。這兩者雖然的確是兩回事，但深好高爾夫此道者，往往很難將它與生活分開。不過，有一點是絕對可以肯定的，我們都會面臨種種挫敗，打擊離譜、揮桿凸槌、逐洞失利，甚或在職業生涯抵達巔峰而志得意滿之際，突如其來產生一種失落感，這時你最迫切需要的，無非是如何讓自己具備柳暗花明、絕處逢生的能力與特質了。記住！即使如老虎伍茲這等屢創新紀錄的絕世高手，也一樣曾在眾多錦標賽中吃過苦頭，嚐過敗績。所以，如果要讓自己成爲一個像樣的高爾夫球手，首先能做的，就是從眼下開始調整自己的態度。不管身在何處，做什麼事，洗澡也好，開車上班的路上，或者會議進行的途中……，任何情況下你都可以如此自我觀照，不一定要球桿在握才行。事實上，球桿一旦上手，反而會讓你綁手綁腳，這種情況在球場上

可是司空見慣的。試著把自己揮出好球桿的姿勢加以視覺化，你看得到自己所想像的球路，也看得到自己推桿進洞的樣子。這聽起來似乎有點不著邊際，不過久而久之，對於它如何型塑出你自己的球路和習慣，將會令你大感驚異。到時候你就會發現一種高爾夫球獨有的樂趣，讓你不時會心莞爾，甚至覺得整個世界彷彿也都在對你綻放微笑。

說到老虎伍茲和打球的態度，他於1996年初次嶄露頭角時(可不是才最近的事嗎？)，擊球之際手臂有一種很特別的運動，「老虎幫浦」(Tiger pump)的名稱便開始在球壇上不脛而走。不少人對此大加撻伐，搞得高爾夫球壇彷彿一向如此不講情面、不通人情。我不曾和老虎打過球，不過我記得第二年，也就是1997年，大衛在贏得第一座獎盃之後，他們兩人就在11月的「史金盃」(Skins Game)裡碰頭而互相競技了。馬克・歐米拉(Mark O'Meara)和湯姆・雷蒙(Tom Lehman)也是同一場比賽的競爭對手，如果我沒記錯的話，一直到最後一分鐘，大

衛才終於取代佛瑞德‧卡波（Fred Couples），順利晉級決賽，而當時佛瑞德其實正面臨自己父親病危的消息。至此，你大概也不難猜到誰又再度榮膺大衛的桿弟了吧！當時的我也才剛剛成功地完成我第一年的長青盃錦標賽。

正當場邊的群眾把場子慢慢弄熱的時候，老虎走向我，作了一番自我介紹。

「您好！杜沃先生……」他說：「恭喜你！在這一季的長青盃錦標賽中有這麼傑出的表現！」

對此，我印象深刻。眼前這個年輕小伙子才剛拿下他個人生涯的第一座「名人賽」（Masters）而正式躋身職業球手。當然，看他如何揮動球桿更是另一件讓人印象深刻的事，因為我未曾見過有誰能把球擊得這麼遠。

是的，你也免不了要拿起球桿擊球，或許比不上老虎的球技，但你真真切切地想了解不同的球桿是如何起作用，同時又該如何加以應用。偏偏學無止境，永遠有新的球路、球技等待你去鑽研和琢

磨，而這也正是高爾夫球之所以有趣且引人入勝之處。然而當你真正在為某個目標孜孜競逐時（或許只為一罐啤酒，或為一場比賽，甚或為整個事業），最重要的是，你必須坦然地接受與面對現實的狀況，那是你擊球和揮桿之後的結果。這聽起來似乎很簡單，但就某些方面來說，卻是顛撲不破的道理。幾年前，史考特·霍克(Scott Hoch)以一步之遙的推桿贏得了「名人賽」(Masters)，1993年，葛瑞·諾曼(Greg Norman)於舊金山奧林匹亞俱樂部所舉辦的「巡迴冠軍盃」(Tour Championship)中，在最後一洞的果嶺上，用九號鐵桿輕柔地推桿進洞，你如果像他們那樣身臨其境，自然就會發現，那小小的一個推桿或輕柔的九號鐵桿，頓時之間會讓人感覺猶如在走高空鋼索一般，下面萬頭鑽動，而你在上面卻是如履薄冰，戰戰兢兢，那個情況又有點像是要讓噴射機於航空母艦上著陸，或者人坐在圓筒裡從尼加拉瓜大瀑布上滾下來。我能體會那種感覺，那也是我深深敬佩史考特和葛瑞之處，他們不但面對

那種處境，而且加以克服並繼續前進，這其實也是高爾夫球中最艱難的部分，比任何特殊奇巧的擊球技術都要困難好幾倍。

我在「碧綠海岸古典俱樂部」（Emerald Coast Classic）贏得勝利的前兩年，在匹茲堡的錦標賽中晉了兩級，在剩下最後六洞時，仍以四桿領先群雄，但最終卻意外地打成平手而進入了延長賽，到了第六洞時，我輸給了來自南非的朋友休‧白鄂奇（Hugh Baiocchi）。這樣的結局實在叫人大失所望。第二年，同樣也是匹茲堡的錦標賽，我在第二輪當中又提早給了結了。我想，我對奪標實在太過渴望了。上星期在加州，我竟然連推桿都推不動。事實上，這一季我大部分的推桿表現都很平庸，所以我寫此信與您共勉，一方面也是警惕自己。

不管是初學者或者是職業好手，在打高爾夫球時，每一桿出擊，其實都潛藏著無法意料的災難。親愛的約翰，你很可能在技術上面臨根本難以處理的窘境，譬如小白球乘著一股強勁的順風越過了水

面，安然到達果嶺，卻硬生生碰到一根標竿擋在球洞前面，當此之際眞是徒呼負負，無可奈何，你使出渾身解數，除非不推桿，否則就得使些小策略避開那標竿才能繼續前進。平時倒還無傷大雅，頂多再多練習幾次，或者下次找個高手來爲你調教一番就結了，可是比賽場上可不能這樣。賽場上其實危機四伏，足以毀掉整場比賽的潛在危險，往往是你所看不到的。除了球場上的這些危機和障礙之外，你的腦袋裡可能還會有某些聲音在嗡嗡作響，暗自作祟，或者有某些揮之不去的畫面，令你莫名地感到恐懼，喪失了專注，模糊了焦距，完全忘了自己熟練如常的東西，更糟的是，你最擔心害怕的事，竟然一一應驗了：本來你的球在球道中央有一個很好的落點，可是你一桿揮出，竟發生了比賽中根本不該發生的事，也就是一記斜飛的觸柄球（shank），把小白球給撬進了沙坑；在攻上果嶺的常規道上，你輕輕送出了第一桿，球卻過洞而不入，回頭的第二桿又硬生生錯過了，你在輕推出第三桿的同時，

起先還滿懷怒氣，但隨著推桿而出，你也緊跟著吁了一口長氣；在下一洞發球區，一旁觀眾聊得起勁，聲音變得很大，你掄桿往後上揮之際，被那陣八卦的喧鬧聲給分了心，望著遠方突然恍神：「那是界外的禁區嗎？」

對我來說，錦標賽中必須把每一擊都控制在算計之中，但對你而言，初次粉墨登場展開處女賽所必須做的，無非是在賽前克服本身的恐懼感。不管在情緒上、心理上和肉體上，你都得做好萬全的準備，務必吃得好，睡得飽，調整好生活作息，而在抵達球場前讓一切就緒。我以前以為這種巧妙的平衡是以另一種方式在運作。如果你只是單純地將「它」手到擒來——贏得「名人賽」，奪得冠軍盃——你必然對心中原來的信念堅信不移，並且靠它來面對和解決你所碰到的任何處境，直到有一天，你達成了一項自己原本期期以為不可的目標，才會猛然驚覺，原來真的另有一番新天地。我成年之後，花了大半輩子的時間才了解自己原來以前曾

有過那種停滯性的畏縮。我猜你或許會說：「以你在高爾夫球事業上的進展，從過去在俱樂部擔任授課的職業教練以來，一直到征戰各地錦標賽，幾年下來，不是成績斐然嗎？」事實上，在走向成功的過程中，我必須時時學著了解自己心中感受的點點滴滴。要知道，知己知彼，戰無不克！不然就會像某仁兄的下場一樣，有一次我接到一通電話，說某位不知名的仁兄，拿了很多錢當賭注，說要找個高爾夫能人來比劃，一較高下，所以我就欣然赴約了，結果那位仁兄被我狠狠痛宰了一頓。但，這樣的結局也可能完全相反，尤其在我早年的高爾夫球生涯裡，這種慘痛的結局其實還不少。

我們學著瞭解自己內在與外在的處境，一如我們學著如何使用一號木桿去開球。這種學習，甚至擴及比賽的其他狀況，甚或及於生活中的大小事。這不是魔術，而是事前的努力，然後周而復始。最後，那種神奇、無入而不自得的怡然之感終會來臨，而其挑戰的關鍵，就在於我們如何將這種感

覺，內化成自己生命的一部分。

　　如今，你想到達那個境地是多麼可喜的事啊！
這是起步，勇敢踏出去吧！

　　　　　　　　　　　　　　　　誠摯的

　　　　　　　　　　　　　　　鮑伯・杜沃

第十二封信
你何時才要動手？

親愛的傑瑞米：

　　嗯！現在比較像樣了。每天都以七十桿平標準桿，排名第十五，成績還不賴。我在潘色可拉(Pensacola)這裡打球，表現似乎都會比較好。球賽的進展很有趣，不過我總是有一種預感，覺得這個星期在艾默拉德海岸俱樂部的賽事會出現翻盤的狀況，最後果不其然都應驗了。兄弟，你知道以往我對短擊(Short game)是多麼兢兢業業地付出努力，在「莊園」(Plantation)俱樂部高爾夫用品專賣店後面的那個推桿果嶺上，我就比你投注了更多的時間。對吧！我們的確在那兒消磨了不少時光。

　　你有看過或聽過大衛在「玩家冠軍盃」(Players Championship)所作的評論嗎？他真有自己的風格，輕鬆自若，談笑風生，一點也沒有為自己無法下場比賽而感到遺憾。我只希望他手腕的傷，能在兩星期後的名人賽來臨前就趕緊痊癒。

　　今年我們不打算去奧格斯塔(Augusta)了。我的手肘狀況還好，但左肩卻開始隱隱生疼。或許這是

去年秋天做完手肘手術後所留下的後遺症，不過我也擔心它可能是其他病兆，也許有什麼毛病早就在蘊釀了，而我直到現在才突然留意到，尤其是在做大動作的揮桿時。你可不能像我這樣打高爾夫球啊！必須做好保護措施，免得引起毛病或疼痛。常常都是你開始懂得保護自己的時候，才在球賽中觸礁或整場落空。情況很像是一個人經營事業，突然面臨一個很大的漏洞或弱點。你固然可以用阿Q精神，編一些好聽的理由來蓄意忽視或搪塞，但紙包不住火，它終究會爆發。所以我那海波老爸說得好：「面對！處理！」

我記得大衛初出茅蘆打巡迴賽時，每到坐二望一之際，就會有人開始質疑他是否有奪魁或真的具有躋身前三強的實力，倒不是從體力來質疑他，而是就內涵：所有他必須克服的狀況，他的內在是否有足夠的才華和天賦來達成？在眾議交鋒中，他簡直無所遁形，這正是高爾夫球嚴竣和殘酷之處。如果記分板上顯示你是第二，你就是第二，一點都假

不了。如果這種情況一直持續，你心中大概也篤定自己可以贏得比賽了。我的意思是說，即使不是第一，至少也是在前三名的贏家之列。大衛確實做到了，以前如此，現在也一樣。他只是「面對！處理！」罷了。

我五十歲之前，他經常跟在我後頭問我：「爸！你可不可以不要老是說你何時應該能夠開始打長青盃錦標賽，你就去做啊！幹嘛老是掛在嘴上。你什麼時候才要做呢？」

那可真是一段艱辛的日子呀！我不必提醒你也知道，因為當時你一直在我身邊。美麗的球場、有錢的會員朋友……，一到那兒，想勾留多久就勾留多久。我這一勾留，原本可以直達退休的，但是我卻不快樂。大衛為自己的理想出去打拼了，黛卓也才剛上大學。隨著離婚，我也出清了一大筆錢。這時候最安全可靠的聰明之舉，應該就是老實保有「莊園俱樂部」的工作，甚或另覓一個條件比「莊園」更好的俱樂部，讓我的財務狀況立於無憂之

地，再論未來開展的計畫。何況如你所知，我也再婚了，如果沒有了工作，那要如何安身立命呢？我們住那兒、靠什麼過活？要怎樣才能讓新婚妻子過後顧無憂的日子呢？

「別搞那些小男朋友和小女朋友之間送的東西給我，」雪莉說：「我們只有坐而言和起而行的問題。」

我們當然是起而行了！

「盡你的全力去打球！」這是海波老爸教我的另一件事。他的意思當然不僅僅是指手握球桿擊球的這件事。他的意思是——至少就我的理解——當你面臨一個重大的決定之際，你應該回歸到自己最擅長的部分，仰賴它，在它的基礎上築起你人生的高樓。

相信它！

相信你內在的中心點！

當我還小的時候，我經常跟著老爸，在他任職的史丹福球場上打球。那時候我才十或十一歲，但

人生的焦點除了高爾夫球外，別無他物。在上課的一整個學年裡，只要沒別的事，我都盡量待在球場上廝混。由於雪內克特迪一年當中有好幾個月都很冷，我早年的生活中，就已經學會在種種不良的環境條件下打高爾夫球。

四十多年後，球場上的一景一物，還有我例行的練習等等，在腦海裡依舊清晰異常，歷歷在目。閉上眼，我就可以看到第二洞，它的距離短得可以讓我在第一桿就直上果嶺。我記得夏日時光球場茵茵，咱們總是在靠近十四號果嶺附近的球場招牌下休息吃點心。由於我太經常打球了，所以熟客們對我知之甚稔，而且我也很快地和大我好幾歲的人較勁競技。我已經記不清自己是在什麼時候彷彿一夜之間長大了——不管是在身高或球技上——組隊較勁時，我經常和年紀幾乎與老爸相當的球友合編為一組。

史丹福是個私人的物業，所以業主當然可以按自己的意思做任何處置。很不幸的，業主把它賣給

了某開發商，因而闢建成一家叫作「謀貨客」(Mohawk Mall)的大型購物中心，不過它現在也已灰飛煙滅，不復存在了。史丹福關閉後，我爹必須另謀生路，結果我也得跟著轉覓球場。但是我不可能到老爸新任職的球場去，因為從家裡騎腳踏車過去實在太遠了。這就是我開始經常性地轉戰於雪內克特迪幕尼球場(Muni)的原因。秋季來臨時，我因為不打美式足球，所以放學後就騎著鐵馬直接殺到幕尼球場去，一直到天黑為止。十月末，十一月初，在初雪尚未降臨之前的下午，我一到球場上，通常是空蕩蕩的，沒有客人。事實上，夏日節約時光一告終，午後這裡就經常只有我一個人在打球。

雪內克特迪的風吹起來很怡人、很舒適。我連學校制服褲子都沒換，就帶著「士力架」巧克力棒，一件長袖襯衫，套上毛衣和夾克，上球場去了。我一向不喜歡戴帽子。通常我打兩顆球，有時候練習一種「單人雙球」的遊戲，也就是在同時擊出兩顆球之後，走到落點較差的那顆球前面，繼續

打出下兩個球，然後又再度到落點較差的球前面，持續打下去。我重複著這樣的程序，直到進洞為止。不管在球技或心境上，這都是對我個人極佳的鍛鍊，因為我必須學著去處理糟糕的狀況，而我也因此培養出十足的專注力和耐心。

我喜愛身處高爾夫球場上的感覺；喜歡揮出絕佳一桿之際，靈光乍現時的通體舒泰；喜歡猛力一擊後，氣血暢快、前臂震顫的厚實與沉重感。晚秋的腳下之地已然微微結凍，若值感恩節前夕，有時還會有某些小雪片飄在臉上，慢慢消融。我喜歡聽風穿梭過林間樹葉所發出的沙沙聲。我喜歡雪內克特迪陰暗灰黯的天空。偶爾，我會在球場上的某一隅駐足賞景，尤其是在後九洞某個果嶺上的沙坑附近；我總是在那兒，把平常儲存在那個帆布製高爾夫球袋暗袋中的所有老舊小白球拿出來練習，磨練沙坑球技。我把新的、好的球留著週末的時候用。如果老爸沒有供應新貨，我就必須自己花錢買，我戲稱這種球為「稀有球種」。這些球都是Acushnet

公司的製品，這家公司也擁有「泰托依斯特」(Titleist)球場，同時也是我現在的贊助廠商之一。我，「稀有球種」，再加上每一個發球區都空蕩無人，這些聽起來都非常棒，不是嗎？

打電話給我，我們再找時間球敘。

職業球手上

第十三封信
當下的處境

親愛的史考特：

我知道你會去奧格斯塔幫大衛打氣加油的。自從上次和你爹聊過之後，有些東西就一直在我心中縈繞不去，想不到這次就有這個機會向你一吐為快。你因為工作的關係，經常奔波於旅次，所以也無法如你所願地經常打球，然而一旦有機會，你還是會盡全力把球打得出色。有些高爾夫選手一回家，就被家裡的親朋友好友爭著問說打得如何，而他卻只能兩手一攤說道：「糟透了！」我想，你絕對不會想變成這樣的球手。有誰願意在球場上花大把的時間，甚至花大把的銀子，結局卻只落了一個「糟透了」？這很不合理，不是嗎？

對我而言，那個處境至少一直是我進行自我挖掘和省思的時刻，好讓我去面對那不能如我所願上軌道運轉的局勢。你大半輩子都跟著固有的生活規則在運轉，可是有一天你突然開始思索起對手的種種，懷疑得分是怎麼一回事，想不透打出去的小白球怎麼會直接「洗溝」去了，甚至任由你在廊道裡

所聽到的閒言閒語，在內心裡發酵而開始疑神疑鬼。我一直記得，在我角逐碧綠海岸盃(Emerald Coast)時，比賽進入最後一回合之前，大衛對我所說的話，他說：「你怎麼可能掌握別人的一舉一動呢？你唯一能掌握的，只是「自己」的作為。站在那個場地上，你只能好好專心一意地思索如何打好每一顆球，即便當時其他人打得比你好，那又怎樣？」

當然，這當中有一大部分必須學習的是，當情勢不能如你所願時，你要如何去接受那個現狀。不過，這和蓄意忘懷可是兩碼事。最重要的是什麼呢？對我來說，似乎就是對當下的境界了了分明，包括你眼前所面對的情勢，什麼樣的球路該打或不該打，整體目標又是什麼等等。以我來說，就是大踏步走出去，和那些我經常在電視上看到而為之興奮的球星們，一同角逐長青盃。

想必你爹大概不曾和你分享太多這方面的想法與經驗吧！回想起1990年代中葉，我放棄了「莊園

鄉村俱樂部」首席教練的職位，真正在長青盃中奪下了一城，之後，在我原先事業起步地之一的「愛米利雅島莊園」（Amelia Island Plantation）中進行示範教學時，竟然受傷了，以至於我後來一直都很害怕做太劇烈的大幅度動作。

有一天，雪莉這樣對我說：「巴比，讓我們仔細的來評估一下你是否真的確認要從事這一行，走這條路。」當時我一直練球練得很勤奮，教學也帶來一筆我需求甚殷的現金收入，但我心裡其實很清楚答案是什麼。

「我想加入比賽。」我這樣說，而我也確實這麼做了。我對賽事的渴望遠遠超出自己的了解，尤其是當小孩都長大了以後。你還記得布蘭特還沒去世之前，你來我家造訪的情景嗎？你和布蘭特差不多年紀。我知道你現在也還非常想念他。你爹告訴我，不久前你才在電話裡跟他提起：「我猜想布蘭特如果還在世，現在會幹哪一行呢？」

或許他也只是和一般人一樣，養家活口，打打

小白球，並且和你一同去躬逢「名人賽」盛事。

雪莉和我是在1996年結婚的，當時我加入了某俱樂部爲一系列錦標賽所籌組的職業球手團，好讓我爲自己將來的比賽多一些磨練的機會。就在其中一次錦標賽中，有位仁兄告訴我，傑克‧尼克勞斯(Jack Nicklaus)在佛羅里達州南部正發起組織一個叫作「金熊」的巡迴隨扈團。加入該團的預收費用是一萬五千美元，會員們有參加十四場錦標賽的機會。你一旦參加了比賽，就得南下到佛羅里達的南部去住了。

一萬五千美元對我來說可是一筆大數目，基本上，當時我已經一文不名，沒半點財產，但是我繳了一筆保證金，以便在這個新團體中卡一個名額和位置。然後，雪莉另外召集了一群有興趣的人，說服他們把支持我從事職業球手當成是一種投資。最後，有六位交情匪淺的朋友願意貢獻投資，於是他們每個人各挹注了五千美元。這筆錢，在我當上職業選手有所獲利以後，就得如數償還。

　　雪莉和我隨即動身南下邁阿密。我正式加入了
「金熊巡迴錦標賽」，通常所面對的競爭對手都只
有我一半的年紀，事實上，他們之中有很多人是大
衛在大學念書時學校裡的對手，所以他們都還客氣
地敬稱我一聲「杜沃先生」。有足足一星期，我打
完了十場球賽，而另一個星期，則完成了十一場賽
事。而後當我贏得其中一場比賽時，才開始意識到
自己原來真的可以辦得到。最後總體來看，我贏了
超過二萬九千美元，剛好足夠奉還每位投資夥伴的
本金。其中有位朋友說他可以延長這筆投資的期
限，但我和雪莉商量過後，委婉地告訴他：「很感
激您的慷慨解囊，不過現在我們想試著靠自己的錢
來做這件事。」

　　所以，我們轉移戰地，朝加州進發。我參加了
「美國運通經典」(Transamerica Classic)的長青盃巡
迴賽(Senior Tour)，在那霸谷(Napa Valley)的銀鍍
鎮(Silverado)裡舉行。IMG這家大廠，提供給我一
筆贊助。我打得還可以；最受矚目的是在第二洞打

出的小鳥博蒂。不過,在那霸谷比賽中最棒的事,莫過於大衛充當我的桿弟。雖然他的隨侍比我上場比賽還令我神經緊繃,還不是因為我是個非常驕傲的父親。在發球區,竟然有桿弟如此慎重地被公開介紹,恐怕還是史上頭一遭吧!當我們打完那一輪之後,每個人都爭相索求大衛的簽名,而不是我的。

「嘿!大衛,」我揶揄道:「這裡到底誰才是選手啊?」

在我們打道回府之前,我又在一個六度加賽的延長賽中,率先脫穎而出,因而取得了另一個長青盃巡迴賽的資格,賺了大約一萬兩千美元。當時,那筆錢對我來說,委實等同於全世界了。原因是,我在辭掉莊園俱樂部的工作後,正常收入隨即中斷,而「金熊」巡迴賽後還清債務所剩無幾的獎金,這時不但早已用罄,而且參賽的生活開支節節上升,因此這筆錢無異於天降甘霖。

那年稍晚,也就是在秋季,我參加了佛羅里達

州奧格斯汀的長青盃巡迴資格賽，在第一階段遴選Q組（Q-School）選手的淘汰賽中，大衛依舊充當我的桿弟。我打進了第三場。你應該見過我們的朋友蜜雪兒，她嫁給了鋼琴家莫瑞，莫瑞以前搞房地產，後來進入普林斯頓深造。你知道嗎？雪莉和蜜雪兒，可是我在賽場上最感心曠神怡的活風景。

其中有一個回合，我心不在焉地對大衛嘟嚷著問道：「雪莉和蜜雪兒不知溜到哪兒去了？」一邊還東張西望尋覓她們的芳蹤。

「別去想她們了罷！」沒想到大衛義正辭嚴地對我說：「你可不是來這裡交際應酬的，你正在比賽耶！老爸。」

那一刻，我們父子倆的角色完全倒置，他的話真如醍醐灌頂！

你沒忘吧，史考特！那還是1996年的事，而所有一切也都發生在這不可思議的一年。接下來，進入了長青盃巡迴資格賽的最後階段，是四輪賽，場地移師到龐特維卓鎮「錦標選手俱樂部」（Tourna-

ment Players Club）所在的「山谷球場」（Valley Course），那兒離我們現在住的地方不算遠。比賽第一天，我打得還可以，第二天又稍有進展。而我在第三輪當中的表現更是可圈可點，有如置身雲端，遂而心生妄想，認為來年的長青盃巡迴賽也彷彿已經勝券在握了。可是這裡其實只有十六位參賽者能晉級；其中有八個人最後能夠完全豁免而過關，另外八人則只是暫時晉級，還得「留校察看」，接受其他考驗。一個從未參加過一般性巡迴賽的菜鳥打者，可能就在這裡取得一個堪當終身飯票的晉級資格。

「凝神專注於你眼前的比賽！」 我如此提醒自己。規矩早就定在那兒了，既然無力轉圜，牢不可破，那就去 **「面對！處理！」** 內心深處彷彿有個聲音如此響起。

我還記得那天打到第四輪，亦即最後一回合時，是個又冷又風大的早晨。我來到了第十四洞，上一洞成績超出了標準桿兩桿，現在第十四洞，結

果是以一記二十英呎遠的距離推桿進洞，拿到低於標準桿三桿的博蒂。

「現在……」我告訴自己：「剩下四洞定生死，就看我能否拿到晉級的資格了。專注！一定能辦得到。」

接下來幾個洞，我果然都辦到了。在第十五洞時，我開球開得很漂亮，接著一記三號鐵桿把球送上果嶺，最後平了標準桿。第十六洞，我一樣靠鐵桿直上果嶺，並且打出了小鳥博蒂。到了第十七洞，標準桿是五桿，我不經意地聽到某位朋友說道：「你一定可以做得到的！」但不幸的是，在揮出第二桿時，我那三號木桿有點不小心把球給「剃了頭」（top），結果讓小白球飛出了果嶺，不過我還是有能耐扳回劣勢——我用挖起桿成功地把球擊到旗幟上，藉著反彈之力，讓球重新回到果嶺前面，然後再透過兩記推桿，平了標準桿。而最後一洞，開球簡直勢如破竹，小白球乘風翱翔，足足飛了兩百碼之遙。

「給我四號鐵桿。」我如此吩咐桿弟。這種擊球方式，這輩子不知道已經演練過多少次了，可說爛熟於胸。然而我卻操之過急，所以一桿擊出，便眼睜睜看著風勢挾著白球飛翔，然後噗通一聲，掉進了緊鄰果嶺的水塘裡。

「這下搞砸了！」我心中暗忖：「唉呀呀！接下來該怎麼做呢？」我必須被罰桿，所以更加小心翼翼地擊出下一桿，球飛到了距離球洞五呎之遙的地方停住了，最後以多出標準桿一桿的「博忌」收場。我當時驚恐萬分，而且真的是欲哭無淚，因為我確信自己用四號鐵桿打進水塘而鑄下罰桿的大錯，已然注定從這次的長青盃中除名了。

然而山窮水盡疑無路，柳暗花明又一村，想不到當所有球手都打完以後，我們其中居然有四個人打成了平手，因而必須在第十五洞和第十六洞舉行延長賽。加賽的第一個洞，標準桿是五桿。首先我用二號鐵桿把球擊離球座，接著運用三號鐵桿及挖起桿，結果球碰到了沙坑旁的一個凸起物。

比賽觀察員告訴我，可以移開那個凸起物，但不可以碰觸到球。我運用切球（chip）挺進到只剩四英呎的距離，然後推桿進洞，平了標準桿。另外兩位和我同場競技的對手，擊球的結果也和我一樣。而第四個人打出了「博忌」，確定淘汰出局了。

觀眾這時候突然不再喧鬧了，全場頓然鴉雀無聲，個個肅穆正經，人人秉氣凝神。下一個球洞，標準桿三桿。我用七號鐵桿直驅果嶺，離目標僅僅七英呎之遙。我已經不記得接下來發生的狀況，只知道最後推桿進洞，以小鳥博蒂收場，而其餘兩位球手都是平標準桿。結論是我確定晉級，而他們兩個人則繼續上演生死鬥，再度延長比賽。

「終於晉級，拿到名牌了！」我雖然這樣告訴自己，不過卻仍難以置信。我的一位好友克里斯·布洛客（Chris Blocker）在觀賽過程中一直帶著一瓶香檳。我一走上果嶺，他便打開香檳澆灌了我一身。稍後我參加了一個歡迎會，比我先晉級Q組的那十五位選手早就都在那兒了。第二天一早，我又趕赴

甘絲維爾（Gainesville）去參加一個職業和業餘的混合賽。我躋身前五強，當時簡直快樂得像飛在雲端一樣。

不過，雖然我已非昔日吳下阿蒙，卻依舊無緣加入佛羅里達當地早在1997年初便即開打的其他長青盃巡迴賽，所以我只好再藉由資格賽脫穎而出，或者找到贊助商讓我豁免，然後才加入他們的比賽。我從其中一場比賽中賺到了五千美元，所以有本錢可以繼續參加下一周的賽事。接下來所發生的事，已經記不真切了，不過當時我已經不再為前途憂慮而真正展開了高爾夫球賽的生涯。我在某個錦標賽中敗給了吉爾‧摩根（Gil Morgan），拿到了第二名。這次所獲得的獎金之多，遠遠超出我過去職業生涯全部的所得。在這之後不久，我又拿到了另外一個第二名，九萬六千美元獎金入袋。早在我角逐「金熊盃」的時候，「泰托依斯特球場」就已經略施小惠，提供球場設備給我用，而我一從資格賽中脫穎晉級，他們給予的待遇就更優沃了。時尚品

牌湯米・席爾菲格(Tommy Hilfiger)也從善如流,做了相同之舉。說來眞是時來運轉,鹹魚翻身,那一季所參加的所有長青盃成績結算以後,在獎金名單上,我排名第二十八。也就是說,我完全篤定有資格加入來年的長青盃巡迴賽。我終於可以走自己的路,再也沒有那些星期一舉行的資格賽來煩心了。次年,也就是1998年,我排名第十七,再下一年(1999年)總體排名則是第二十四。

我竊信這個故事所彰顯的信念原則,就是相信自己做得到,不管夢想是什麼,都要給自己一個實現的機會。這說起來似乎和你在可口可樂公司所做的事一樣,你馬不停蹄地行萬里路,但雙腳卻總是很踏實地踩在大地上,一如你弟弟阿班,同樣也是兢兢業業投注在他的大學生涯裡。這讓我也得以分享了你父母親的榮耀!

偶爾來看看我們吧!咱們不妨來個以球會友,揮桿論道。

你親愛的叔叔

巴比

第十四封信
把球袋扛到肩上

親愛的約翰：

　　你說的沒錯，這真是一場名符其實的名人賽，連大衛都近在咫尺。如果不是你告訴我說，這是你看的第一個有線電視網的高爾夫球節目，我都還不會去注意到呢！這個好節目可真的是你首選。你說的沒錯，他們真的打得好遠。這種力量是怎麼被激發出來的？其實是比賽中最偉大的神秘點之一。我還記得大衛小時候，三不五時就到提姆瓜納球場上去遛躂，年紀雖小，卻足以和俱樂部中某些比他年長的好手一較高下了。他能夠推桿，在短程的賽事中頗有發展潛力，鐵桿尤其運用得很出色，但開球桿的力道卻不比一個老人家好到哪裡去。當然，他只不過十一、二歲而已。漸漸地，他能打出的距離愈來愈長，不過還看不出有何特殊之處。到了十四歲左右，我想那一整年，他大概都利用放學後的時間，天天去練球，而且突然就透過大家的嘴，傳出技術口碑來了。一年之後，有天晚上，我在教完課程之後帶他上球場，比賽後九洞。在每一個標準桿

四桿和五桿的地方，他居然都勝過了我。

我想要告訴你的是有關力量的事：力量是怎麼產生的？這並非靠握桿或完美的揮桿就足以造就的。絕無此事，約翰！事實上，這因人而異。想想揮桿時的圓弧形動作，它同時牽扯到你身體的圓形律動，像是你以身體為軸心在進行旋轉。另外一件事：你必須時時記得，別老是想去打那顆小白球。你應該嘗試著把焦點放到其他地方——也就是你最終的標的處。雖然我們將來碰頭，我還是會傳授你一些機械性、物理性的技巧動作，不過我一點也不在意球會跑多遠。就像我時時告誡人們的，如果你想要真正學會如何打高爾夫球，那只有把球袋往肩上一扛，儘管去打就對了！你只管這麼做；將目標、標的存乎於心，其他的一切就會順理成章，船到橋頭自然直了。

<div align="right">

你的好友

鮑伯

</div>

P.S.：還有，你在你的專業領域裡，以及別人在

他們的工作上，一旦都投入了，那種全神貫注的專注力，雖然我想像不出會有什麼不同，但有關專注的這一點，你也確實說得對極了。我聽過一個故事，據說有個人，在毗連著加州里維拉鄉村俱樂部(Riviera Country Club)的一座森林中砍伐樹木，而「美國職業高爾夫球巡迴賽」中的「加州日產公開賽」(Nissan/LA Open on the PGA Tour)，每年的二月就在該俱樂部舉行。那是個極有名的球場，叫作「霍根球道」(Hogan's Alley)。到現在，人們還如此稱呼它，因為班·霍肯(Ben Hogan)拿下一連好幾屆的「洛杉磯公開賽」(Los Angeles Opens)的冠軍，而且他拿下1948年「美國公開賽」(U.S. Open)的桂冠，地點就是在里維拉俱樂部。

霍根在各個方面都極負盛名，例如他在倫理道德上的實踐、他在球場上所表現的犀利眼光、他在一場幾近奪命的車禍中大難不死而重整旗鼓等等。那場車禍發生在1949年，當各界都還很懷疑他是否還能再站起來，他卻奇蹟般地在1950年重回球場，

而他東山再起後的第一場賽事，就在里維拉舉行。讓人驚異的事，他幾乎一路過關斬將，所向無敵，只有在一個延長賽中敗給了山姆‧史尼德（Sam Snead）。

我不知道是哪位仁兄在1998年舉辦的錦標賽中去砍了里維拉左近的樹，不過此舉的確引起不小的騷動，弄得群情嘩然。當時沒有人能阻止這個舉動，因爲那片森林根本不隸屬於里維拉的產權範圍。不管如何，後來有個小插曲，有人問當時其中一位正參賽的選手說，那個又大又吵雜的鏈鋸聲是不是把他吵得不可開交，該名選手居然丈二金剛摸不著頭腦地反問道：「哪有什麼鏈鋸聲？」

這個故事貨眞價實，絕無虛構。我知道，因爲那個被問到的選手，就是我兒子大衛。數年前，大衛在PGA巡迴賽中的最後一回合，打出歷史性的五十九桿低紀錄而奪下了PGA王冠，很可惜你沒有親臨現場參與見證。那場PGA賽事至今尚以娛樂界國寶鮑伯‧霍伯（Bob Hope）爲之命名，因爲鮑伯‧霍

伯正他九十高齡的生日當天，親臨「棕櫚泉」(Palm Springs)球場的現場，因為他家就在附近。大衛締造紀錄的那天，正值一個星期假日的午後。他置身於這加州「棕櫚泉」的一隅，綠草如茵的順草區球道，在他面前開擴地往前鋪展而去，遠方水塘在望，而第十八洞的旗桿則矗立在兩百二十碼之外的遠方。眼前風景如畫，更有數百萬人透過電視翹首觀看。他舉起五號鐵桿，一揮而出，球越過了水塘而落到果嶺上一個隆起地的下緣，先是彈了起來，然後朝球洞方向滾過去，最後停駐在離洞口十二呎之處。你能想像那一擊，需要多大的專注力？接下來他要推桿的時候，根本無從也無暇思考或得知自己眼前的分數如何。他只是在揮出那一記橫越水塘的五十八桿之後，全神貫注地輕推出那個歷史性的五十九桿。

當然，比賽的時候，不管你的分數到了什麼地步，你都未必會想到要用長的五號鐵桿把球給送上遙遠的果嶺。就拿不久前我們在巴布羅打球的那一

次來說吧，我和柯霖一組，大衛和另一位朋友一組，兩組捉對廝殺，在打前九洞的某一個長距離的洞時，大衛在開球桿之後，就又以一記兩百四十碼遠的球區驅向旗桿(Pin)位置。當時風直撲我們的臉，所以是處在逆風位。於是，他以二號鐵桿擊出，球先是從左邊朝目標方向飛，但隨即略爲回縮而偏右，朝標示洞口的旗桿(Flagstick)飛去，並且硬生生地打在桿上。

「好球！」我們這一群朋友，未下場比賽的某個人如此發出讚嘆。

「謝謝！」大衛微笑以對，說道：「這一球你可能永遠都打不出來。」

他不是在吹牛，他只是說出了事實。即使是巡迴錦標賽，能打出二百四十碼遠逆風變向球的人，大概也僅寥寥十位吧！

第十五封信
為我加油打氣

親愛的柯霖：

你無需煞費周章地跟著來拉斯維加斯，可真是美事一椿。我打了三場，像是在吃高爾夫三明治一般，兩輪成績很漂亮，另一輪卻打出了七十八桿的爛成績。但願我還想得起來，上次打出這種爛成績是什麼時候？答案很快浮現——就在數星期之前的矽谷(Silicon Valley)。即使你有本事能幫我加油打氣，現在恐怕也難以讓我開心得起來。我現在很確定，問題就出在我的左肩膀。每次一揮桿，我就會發覺它情況越來越糟。

在這個更衣室內，有時聽到那些傢伙們在談論的，似乎就只有健康的話題而已。

「下個禮拜找個時間到我那裡做核磁共振，檢查看看有沒有癌細胞吧！」某仁兄這麼說。

「別找我啊！你把賽勒普斯抓去，看看會不會有效果。」

這聽起來一點也不令人振奮，讓我來告訴你為什麼。我們付錢爽快而大方，為的就是來這俱樂部

裡享受和娛樂，可是這樣做所得的回報卻少得可憐。要知道，七十八桿的爛成績都隨全國各地的電視台播送出去了，緊跟而至的又是肩膀上的巨痛，這真是讓人在拉斯維加斯倍感淒涼，情何以堪！

我想我們的班機到達伯明罕時，應該已經接近傍晚了吧？如果你能來的話，我會把俱樂部的通行證寄放在「領票處」，這樣應該可以吧！

巴比

第十六封信
別怕，桿數愈低愈好

哈囉！胡伯特：

　　我想，你在伯明罕打出六十七桿的佳績之後，大概就要時來運轉了。這還算是不錯的一場錦標賽。我來此地一陣子了，在得知比賽的獲利可以如此豐厚的時候，委實驚訝至極；你在打出六十七桿耀眼成績之後，接下來還有什麼新作為呢？七十桿嗎？至於我呢，在以七十四桿名列第二十八後，也首度創下個人的最爛成績七十五桿，幸好後來漸入佳境，追回到六十九至七十桿之譜。第二個禮拜，在一般的三輪賽中，我有一連兩輪打得很好。不管如何，三輪中有一輪，我的七十五桿和你的七十四桿分出了高下，而第二輪，你的六十七桿和我的六十九桿都分別是個人的最低紀錄，而另一輪我們都一樣打出了七十桿，當這三輪成績加總以後，我和第四十七名打成了平手，可是卻和你的名次足足差了二十名。以前我們在佛羅里達同組一隊參賽，實在和今天的狀況不可同日而語，當時在林林總總的巡迴錦標賽中，我們正面遭逢的眾多學子當中，根

本沒有人可以一直持續突破八十名的門檻。

你知道，以往不管是我在授課的時候，或者與「職業和業餘配對賽」(pro-am)的球手們交談，我從來都不曾去強調分數這檔事兒，不過我確實懷疑一般的高爾夫球手對於分數到底了解多少。初學者會把打球的裝備買得很齊全，並且不斷閱讀眾多相關書籍或雜誌，花很多時間看過一個又一個高爾夫球節目，然而他們真的能記住比賽的目標就是要把球打進那洞裡？其實，揮桿不必講求姿勢多漂亮，設備也毋需追求多時髦。

把球打進洞裡就對了！

我有位朋友叫柯霖，是我賦閒在家打球的眾多球友之一，我還在提姆瓜納擔任專業教練時，他就開始來上我的課了。我們彼此相知相惜已經超過了二十年。他以前是那種不時在某一洞凸槌，打得很爛，甚至爛透一整個回合的業餘角色，不過他現在打得很好，他能讓球一離開球托，就飛越二百三十碼之遠，他也樂於和人一決高下、一較長短。他永

遠也不可能來打我們這種職業賽，當然，他也不想，因為他專精的是生意，商場才是他精擅的領域。不過，關於他的某些特質，不免讓我聯想到你，那就是他從不害怕打出耀眼的成績——他不怕桿數愈來愈低。

　　盡情享受你的時光吧！如果我這要命的肩膀可以保得住而不至於脫臼的話，到時候我們一定會在紐澤西PGA的長青盃中碰面的。

　　　　　　　　　　　　　　　　巴比上

第十七封信

賽場上，可供斡旋的空間，微乎其微

親愛的約翰：

你說的沒錯，這陣子我們確實是行蹤飄忽，居無定所，上星期人還在伯明罕，這個禮拜又到了夏洛特(Charlotte)。這自然是工作性質使然，由不得也！不過逐賽而居也有某些意想不到的好處——或許像趕場般地趕搭飛機不算是，如候鳥般穿梭在各大旅館間也不算是(雪莉和我總是喜歡有附設小廚房的旅館，這樣就不需要上館子當外食客了)——最大的好處應該算是結交了新朋友。不過，即使是在同一個球場上，你每一回合所碰到的也都有所不同，你會發現，一旦開始持續打下去，你就會想要探索更多，除了原來上課的球場外，你也會對其他球場躍躍欲試。那些球場所開設的各項課程，大概也即將開張了吧！是嗎？而現在，溫暖的氣候也同樣回春到你那邊去了。

在這長青盃巡迴賽的賽事上，每當碰上場地移師，我首先會考慮到的是該星期所該採取的是什麼策略，尤其遭逢特殊球場時，我該如何因應。如果

那個球場我以前從未用過，那就會先從認識該建築
設計師的風格下手，因爲任何建築師都有其設計的
品味與風尚，你可以藉此嘗試了解該球場的風格。
某些球場似乎是專爲某一類特定的球手所設計或打
造的，例如我們去過長島(Long Island)的那個球
場，就是一個專爲左曲球打者(hooker)所設計的，
它設了許多坑坑洞洞，讓你不管是開球(drive)、進
距切球(approach)，抑或兩者兼行，都得打由右偏左
的球路才行。其他某些球場則因果嶺地勢較高，所
以迫使你不得不用高一點的球路。我們也必須對每
個高爾夫球場所建置的果嶺審情度勢一番，不僅僅
是針對其形狀、大小、輪廓等等，還包括它對球在
高飛狀態時的親受性，或者它對逆轉球的種種影響
等。我所經驗過的各大球場，不管哪個，至少都會
有一個不討我喜的球洞，即使像蘇格蘭的幾個濱海
球場(links)或東北部幾座老舊古典的俱樂部，我還
是會因其優美風光而目眩，因其寧靜祥和而受撫
慰，以致於幾乎漠視其溝槽的存在。例如屯柏麗

(Turnberry)球場的第一洞，其實沒什麼大不了——就是用三號木桿讓球飛離球座，接著用九號鐵桿攻上果嶺——但那個球洞自有一番傳奇來歷和特殊氣氛，足以驅散你所有的焦慮，如果風變大了，呼嘯有聲，那你就得把九號鐵桿換成四號或五號鐵桿才比較恰當。粗草區的話就更別提了，其雜草之高大茂密，有時甚至連球都找不到，不過你總是會碰上走運的時候，因而得以從亂草堆裡把球打出來；我就曾經太相信自己辦得到，所以才為此扭傷後頸，那是1977年我企圖晉級英國公開賽時所發生的事。

現在讓我對你的問題作個總結性的回答：旅行所促成的另外一項效益，就是可以趁機試煉球技。還記得你打電話到我家來，談到有關練習場的那一席話嗎？當時你問我，為什麼有人明明球技已臻佳境，卻還得花大把的時間去練習呢？我嘗試著向你解釋，因為一旦上了戰場，在輸贏之間，所謂「可供斡旋的空間」(elbowroom)已然微乎其微，例如在一個總賽程僅僅三天的賽事中，往往關鍵只在很特

別的一桿，那一桿就足以兌現你的好運，爲整場輸贏定下江山。那一桿的關鍵性不在於分數上或數字上的意義，而在於它彰顯了你內在所蘊藏的種種運作過程，最後化爲極具影響力的策略性想法與行動，因而讓你進洞的這一球顯得別具意義，其結果，影響及於你的心理，及於你所處團體的其他人，甚至及於更多層面。

順帶一提，在職業和業餘的配對賽中，如果打者不曾對自己可能被罰桿——諸如遺失球(Lost ball)之類——的狀況多所衡量，預作心理準備的話，那我也實在只能瞠目結舌，無言以對了。業餘的菜鳥往往在一開始就用錯了球桿，可能還因此而把球打進了樹林間，上演遺失球的戲碼。結果呢？他不回發球區重打，反而說他要在樹林裡用拋球的方式解決，還表現出一副幫了大家一個大忙的樣子，並且還大言不慚地高聲談論著他是如何解決這個問題的。其實，碰到這種狀況，正確的處理方式是：加罰一桿，並回到上一球的發球點重新擊球(stroke-

and-distance penalty）。不過，原先一開始所營造出來的整個局勢重點，這時也就沒用了，好比重新洗過了牌。從發球區放眼望去，看到了樹林，他或許從未想過要用一號發球桿，因為他怕這樣做太冒險，恐怕會誤入歧途。反過來說，或許正因為他已經審情度勢過了，用他腦袋的全部知識衡量過得失以後，覺得還是應該在發球區就以鐵桿或球道木桿（Fairway wood）來代替發球桿發球，才可以避免誤入叢林而遭受遺失球的風險。這類決策，在設計優良的球場中，其實也經常上演。這也是高爾夫球冷竣嚴酷之處，在它帶來樂趣的同時，也考驗著品類不齊、程度不一的球友們，如何做出正確的因應以通過各種挑戰。

不管是從你家鄉到遠方好友住處所在的球場，或者從夏洛特本地到紐澤西的鄉村俱樂部，你不斷轉戰、移師於各地，其真正的意義，乃在於剝除比賽中你習以為常而賴以支撐的某些慣性——例如你知道自己不能在第一洞一開球就直達球道的沙坑

區，你也看見了第四洞果嶺上順斜坡一路直下的球道。這些都讓你的比賽變得赤裸裸，所有的榮耀與難堪的缺點，都將被攤在陽光下，無所遁形。在一天連著一天的比賽基調上，結果也很難有定論，那個情況有點像是球手們(不管是職業性或業餘的，不管男或女)在練習場上和正式賽場裡的表現結果，是無法刻意並美或妄加揣測的。

舉個例來說吧，我在練習場，可以用二號鐵桿輕而易舉打「切擊球」[1]，我曾經告訴過你，大衛某天在TPC球場上也曾使過這個本領。然而在正式的比賽裡，我卻不曾用過這個招數。事實上，我在長青盃巡迴賽期間，通常連二號桿都不會帶上場(但說實話，後來我使用了其中一種具有這類新功能的木桿，它們的桿頭小小的，我把它取名叫"Kmart"木桿，不過請你千萬保密，別讓人知道我現在正在使用的這根木桿，是今年春天在Kmart賣場的低價商品

1 cutshot：譯按：擊球方式使小白球順時鐘旋轉，產生由左向右的彎曲飛行。

區中揀來的便宜）。在此處的練習場上，我尚有眾多時日可鞭策自己做出「偉大之舉」，凡事都完美地蘊釀且蓄勢待發，我也等不及要付諸行動，化為實際。我走到第一洞的發球台，或許有些志得意滿，結果一開球就打入了林間或粗草區。另外我也可能把球削得有點薄，以致於有點像故意不走正常的彈道，而讓球噴射般地躍進了球道的沙坑區。很多狀況都可能發生，然後突然有一天，我認為該是自己征服世界的時候了，所以我力挽狂瀾，努力扳回標準桿的局勢。

「當他們把記分卡和鉛筆送達第一洞發球區的時候，比賽就已經開始了。」我爸爸海波曾經這麼說。這是真話，顛撲不破！從這一刻開始，你就應該認真以對了。

昨天，職業與業餘配對賽中所發生的一些小插曲，讓我們有機會透過檢討而產生了一些新鮮的看法。當我們這幾個人想去多打九個洞時，才凌晨五點，球場上空蕩蕩地沒有其他人。我們一路走過

去，下午曾在廊道上碰面過的一位仁兄在發球台看到了我們，他先自我介紹一番，說他是個頭號大球迷，什麼都可以效勞，一副很想加入我們的樣子。

「好啊！」約翰‧雅各伯(John Jacobs)點頭道：「加入我們吧！我的桿弟這兩天回家了。你可以跟在我旁邊。」

這位仁兄真的跟上來了，他看著我們揮桿、打球。有人要進行較長距離的推桿時，他會去握著旗桿不動；當約翰‧雅各伯或蓋瑞‧麥寇德(Gary McCord)、約翰‧施洛德(John Schroeder)等人揮擊出漂亮的一球時，他則高聲歡呼。我們一夥人變得很喧鬧，而賭金甚少，大家不甚在意輸贏，似乎更助長了我們這位新朋友的頑皮而樂在其中。

「麥寇德，你推桿的距離只和你的鬍子一樣長，這怎麼行？」我大叫。

「嘿！杜沃，你穿的是高爾夫球衫嗎？還是你把昨天晚上吃的披薩餅的圖案給穿上身了？」

看誰擊出了好球，我們就極力揶揄訕笑。當某

人推桿而頗有進洞之勢時，我們彼此的講話聲更是大得驚人。麥寇德講了幾則恐怖的笑話後，大家更是鬧成一團。我相信住在高爾夫球場左近的鄰居，一定聽得到我們的喧鬧聲。他們或許還以為是哪一群少不經事的青少年，在半夜開完派對後，一大早偷溜進球場來玩鬧。

今天，當我回到置物間的時候，看到了置物箱上有人留了一封便箋給我，上面明寫著「杜沃先生收。」本來還以為是有人想要惡作劇，不過打開來一看，才知道原來是昨天加入我們行列的那位仁兄所寫的。

「我只是想說一聲謝謝，」便箋的一開頭是這麼寫的，接著他說：「我以前從來不曾這麼開心過。」

收到這紙便箋我才猛然發覺，昨天當我們笑鬧成團之際，這位仁兄卻一直活在幻境中。一想到他把我們笑鬧的舉動看得如此深具意義，我不免產生某種悲涼之感。不管你在人生當中扮演什麼角色，

我想，要變得知足而把任何事都看得理所當然，是很容易的。然而在高爾夫球的領域中，你所必須做的，卻是不斷嘗試洞燭新機而另闢徯徑；凡事都能迅速排解，你一發想，比賽的事也就地解決。我認為偶爾宣洩一下個人的精力、情緒或壓力，那都無傷大雅，不過在你尚未參透高爾夫球成功的訣竅之前，可別太過自命不凡，以為自己多麼與眾不同。

天底下沒有這種訣竅！——這句話本身，正是訣竅。

保重
鮑伯

P.S.：我很感激你的好意，提醒我你讀過某些談論我兒子的文章。這些文章還是會讓我感到難過，有些人既沒見過我本人，也沒見過大衛，甚至連我們家族的其他人也不曾謀面，卻敢提筆為文，彷彿與我們已有八拜之交、熟識甚久的樣子。你對這些

訊息的敏感細心，對我來說意義重大。

布蘭特死後，我們家庭也彷彿失了重心。有好一段時間，我的妻子一直努力將他的房間保持在他生前的原貌。布蘭特得的是一種罕見疾病，叫「再生不全貧血症」（aplastic anemia），以前我聽都沒聽說過這種病，直到醫生第一次為我解釋，才得以明白。就我所知，它是一種隱伏而隨時可能加劇的疾病，可以讓人體製造白血球的功能神秘地失效。為了嘗試治癒這個疾病，布蘭特在克利夫蘭接受骨髓移植手術。大衛就是捐髓者。捐髓的過程是用一根粗大的針筒插入椎間抽取骨髓，那個感覺讓人的肉體和心靈都同時在那一刻間承受巨大的震撼，只能用無以倫比的劇痛來形容。起初，手術後的結果尚稱順利，但沒過多久，布蘭特的身體就開始對弟弟的骨髓產生排斥，最後身體的整個系統完全宣告罷工。布蘭特死的時候，距離他被診斷出此疾病還不到四個月，而且一被送進克利夫蘭的醫院後，他就再也沒回過家來。我相信他的弟弟因為救不了他而

感到自責，我也是！那時候，我剛剛步入三十五歲的壯年大關，人生前程展現一片大好光明，對樣樣事情也抱持著高度企圖心，然而我們的長子卻毫無預警地發病、死亡，真叫人情何以堪！從此以後，我惶惑無助，對任何事都失去了興趣。我竟然得眼睜睜地看著他在我面前死去！我心力交瘁，世間一切也都失去了意義，但我還有兩個孩子要扶養，還有一位患難與共的妻子，以及一份教授高爾夫球課程的工作，遂而得以逐漸療癒傷痛，走出陰鬱的幽谷。

我在正式走出陰霾前還有一段瓶頸期，當我情緒再度陷入低潮時，我必須暫時拋下家人，找一個既沒有人了解你過去所發生的事、也沒有人認識你的團體，置身其中，以尋求某種抒放的慰藉。最後我還是回家了，不過空虛感依舊。每天起床，我都會先對自己說：「現在，日子一定會變好。」結果沒有。布蘭特似乎如影隨形地出現在各處，一個小小的東西就能引發我對他身影的聯想，例如他組合

的模型飛機、他喜歡唱的歌……，一瞬間就能觸動我對這一整件悲劇的回憶，傷與痛便如山洪潰決，排山倒海而來。我身心難支，頭髮開始變得灰白，眼神空洞無力，體重驟降，面容枯槁。如果這時有誰需要我的幫助，那我首先可得好好照顧好自己才行。終於有一天，我找到了揮別陰霾的勇氣。為了給所愛的人繼續生存下去的空間，我必須再度尋回自己，這樣才可能繼續當那一雙兒女的好爸爸；他們日漸長大，我豈能置之不理。接下來要徹底對布蘭特說再見了，這也是我一生中所經歷最困難的事。

後來，大衛在上大學時參加了好幾場巡迴錦標賽，其中有一場我擔任他的桿弟，原本以為這輩子不可能再有的歡笑，就在這時候慢慢找了回來。這樣的幸福，一開始只是若有若無、斷斷續續，接著涓涓滴滴、蓄勢成流，乃至於在重新學習愛人與被愛的過程中，自此得以堅定，得以掌握，對於以往所經歷、所熟悉的事，不再存有恐懼，而終能雲淡

風輕。

　　這是人生故事外一章，其實要能在這裡侃侃而談，並不容易，但不論碰到什麼事，提醒你，約翰——至少是切身的任何事——我們都不該半途以廢。反過來說，你也無力回天，讓時光重演。而高爾夫球這項運動，正是這樣。我擔任大衛的桿弟時，見識到了這箇中的乾坤，除了當爸爸的那份與有榮焉的驕傲之外，我看到大衛不受結果羈絆而凜然無畏地全力投入比賽。真的！雖然我不知道有誰領教過他的幽默感和機智，但正如大家所指出來的，我們父子倆確實有著截然不同的個性。他是多麼道地的一個競賽者！我暗自竊想，如果在尚未參加長青盃巡迴賽之前，我就已經在球場上被自己的兒子苦苦相逼到極限，那會是什麼光景和滋味？總而言之，你仔細去觀察他，便能明白我指的究竟是什麼意思。現在，就看他怎麼放手一搏罷！

賽場不比練習場，
你能老練如常嗎？

親愛的約翰：

　　我完全瞭解，其實我打球的招數，你已頗得真傳，並未錯失太多。何況，來日方長呢！不過最後能見到你，真的很好，我可以順便把你引薦給我的搭檔之一，修‧白鄂奇(Hugh Baiocchi)，他在這次球賽中打得很好，而且他優雅的太太也在旁邊一路陪我們走完全程。我能向你要一張晚宴邀請的特許券嗎？

　　這裡的俱樂部也是一流的。它讓我想起成長過程中幾個我熟知的老牌球場，雖然以前我們從未有足夠的經濟能力躋身為這些球場的會員。這個球場的設計，前後十八洞的總距離大概是六千九百碼左右，這也是我較拿手而擅長把握的距離。我前兩洞的成績都是平標準桿，尤其第二洞時，我以一記漂亮的推桿挽救了頹勢，平了五桿的標準桿。接著第三洞，我一開球就把球給打進了粗草區，我能把它撩出來的距離很短，籌碼很少；唉！我就是太過留戀剛剛那一記漂亮的推桿，才會導致這種下場。結

果打完第三洞，我多出了標準桿一桿。

現在正值春光明媚的時節，羅列在球道兩邊的高大老樹都吐出了新葉。陽光和煦地映照在臉上，不過一到陰涼之處，微風襲來，依舊冷得叫人起雞皮疙瘩。然而只要一回到陽光下，就又溫暖如初。如此往覆，彷彿在瞬間經歷了時節的變換，一下子春天，一下子夏天，全都轉換於數分鐘之間。特別是置身在瑞吉烏（RidgeWood）球場這如畫般的美景中，更是不難感受自己縱橫捭闔、馳騁球場的無限潛質與可能性。

我在第七洞，以一記十五英呎遠的斜飛球（shank），打出了低於標準桿三桿的小鳥博蒂之後，到了第八洞更覺如有神助，一個兩百碼遠的漂亮下坡球，再度打出低於標準桿三桿的博蒂，感覺彷彿已經與比賽融為一體。可是如果因此得意忘形，那就結結實實犯了大忌！果不其然，在第九洞，我剛愎自恃地開出一個去勢難以捉摸的球之後，最後以「博忌」收場，緊跟著第十洞也是博忌，更有甚

者——現在一提起這事兒我就恨——在那個標準桿四桿而且只有三百八十碼短距的第十一洞，我竟然吃了「雙博忌」（高出標準桿二桿）。即使我開球正確無誤，即使我用三號木桿代替發球的一號桿，下場都一樣。

這種大出意料的事，在高爾夫球運動中其實是家常便飯、司空見慣。我最後以七十七桿收場，這表示我明天得打出六十七桿的好成績才能平均達到標準桿。於是，後來我就乖乖地到練習場(Range)去了，在那兒，三號木桿竟然上演了該年度最淋漓盡致的表現，而且由於顧慮肩膀的問題，所以我運用了一個較小幅度的掄桿上揮(Backswing)的動作，疼痛遂亦消失，不知何處。記得數星期之前我寫信給你，信中是怎麼說的？從第一個球托出去數百碼的距離，如果這是我僅僅能夠掌控的範圍，那麼……。總之，儘管去發揮與表現罷！

不管怎樣，如果這個週末你要來找我的話，咱們恐怕要失之交臂了。因為我有一種不太好的預

感，也許明天晚上我就得提早收拾行囊，打道回佛羅里達了。我心知肚明，必須聽從自己內心的勸告，因為它總是會幫我設定一個可堪達成的目標。我記得曾經教過一位朋友，他總是掌握不到打高爾夫球的要領，看到幾百碼外的目標，卻還老用劈起桿或挖起桿去對付。

「你到底在幹嘛？」我耐著性子婉轉問他。

「打球啊！」他答道。

「你已經都知道怎麼打了，不是嗎？」我說道：「如果你還不明白，那我可以再花一個半鐘頭重頭教起。我能在九十分鐘內就教會一隻猴子怎麼打球。」說完，我便做了個示範，球桿大幅度揮過頭頂，竭盡全力要把球打得很遠很遠，彷彿奮力一擊就要讓球徹底消失似的。而我也確實如此奮力擊出。

朋友怯生生地看著我。

「我知道你的想法和感覺，」我開口續道：「對於怎麼揮桿打球，我們確實是有各自的看法。

不過，讓我們把目標界定清楚，來吧！運用合理的看法，然後才能把球打出去。」

這就是我現在必須做的事——把目標設定好！高爾夫球是如此謙卑含容的一項運動。所以請你幫幫忙，不要再購買或聽信那些一再保證你可以馬上從高爾夫運動中獲得滿意結果的報章雜誌或廣播媒體了。天底下沒這等好事兒，只有一再地從不可避免的挫折中淬煉出來，才會有令人滿意的結果。到了那時候，才是你眞正能夠取勝且攫獲幸運星的時刻。我已經遇到我的幸運星了，親愛的朋友，您的友誼就是我眾多幸運星之一。

友誼長存

鮑伯

第十九封信
置身在某種境界中

親愛的約翰：

很抱歉，不久前才從紐澤西寫信給你，現在又來打擾你了！我幾天前就回到家了。而昨天也是很晚才回到家，因為錯過了下午最晚的那班飛機，所以之後從紐華克國際機場回家的路上，就碰上了大塞車，真是可怕又可憎的一晚。

我從不知道用五號鐵桿打出如此令人振奮的一球，竟覺通體舒泰，周身百骸無一不爽，簡直比在野外做愛還更刺激、更樂。我打球多年，五號鐵桿運用不知多少次了，可是卻從未有過像這次比賽中所達到的境地那樣令我感到滿意且頻頻回顧的。當然，我還要再更努力，以便再度挖掘同樣的境界、經歷同等的感受。不管你在高爾夫球中的檔次如何，我衷心希望你也能挖掘出同樣令人狂喜的境界。然而除此之外，我還有其他某些事項必須告訴你，而這在上次從紐澤西寄給你的信中就應該提及的，它是一種全然不同的感受，超乎一般的精神層面；你一旦深深投入在比賽當中，它就會不期然地

發生。而你打球時所兌現的這個「境界」（place），以及我們稱之為「球場」的這個外在空間的種種景象，事實上說穿了，就是「一切唯心造」。數年前，當我奪下長青盃巡迴賽的冠軍寶座時，我就是處在那樣的「境界」中，那是我第一次受傷前的事，此後我不時地出入於那種狀態。在紐澤西時，我認為自己也是處在那個境界裡，即使會有短暫的迷失，我還是能夠找出自己的道路。

當時我的思路不知有多清晰呀！那時真的只有一種想法——球桿在握，唯一的憑藉是自己，所有思慮盡皆只有當下那一擊——你全然了知，成竹在胸。某一天，在提姆瓜納打球，那種境界又來了，當時打到了第六洞，標準桿五桿，我一開球，球就偏向左邊而隱身到幾棵樹後。我必須靠四號鐵桿釣出小白球，並且藉由右曲的球路才能繞過那幾棵樹，而後球飛過了水面到達果嶺之上。當時的我，一點也不緊張憂慮，更無多餘的盤算和設計。我只是弄清楚碼距（在提姆瓜納，我憑記憶測知碼距），

確認好標旗的所在位置。在我掄起四號鐵桿揮擊而出之前，心中，球早就在果嶺的目標上就定位了，而幾秒之後，球也不偏不倚地落在那兒。

你知道嗎？班‧霍肯(Ben Hogan)在步向晚年之際，就再也沒有打過完整一回合的高爾夫球，但他卻依舊每天巡視他的雪迪橡樹(Shady Oaks)高球俱樂部。那兒的餐廳裡，有一張他個人專屬的桌子，如果他未嘗光臨，桌子也是淨空的。這位偉大的球手，通常在那兒用過午膳之後，就會去拿幾根球桿和一袋小白球，推著一輛手推車，朝著遠方盡頭處的練習場去練球。我回到提姆瓜納受雇為霍肯員工的日子裡，曾兩度有幸遇見霍肯先生，他分別送我和大衛一張簽名照。在我兩度造訪沃爾斯(Ft. Worth)期間，我也從未見過他打球。拋開這些題外話，總之，就我所聽到或閱讀而來的消息，抑或就這輩子我從高爾夫中所學習和獲知的，我很確信自己明白霍肯他置身於何處，在做什麼。

他，就處於那個「境界」(place)中！

與你共勉

巴比

第二十封信
內在的驅動力

親愛的柯霖：

　　你肯定會喜歡這裡的，我的朋友。我們現正在麻州，說得精確一點，是在波士頓城的郊區，明天在這裡，我們就有一般性的長者巡迴盃比賽要開打。然後下星期，我們會繞著該城一路往北移師，然後到達一個叫作「豌豆身」（Peabody）的老城鎮，在那兒角逐「美國長青盃公開賽」（U.S. Senior Open）。那個地方以前我從未去過，不過我知道當地的「薩冷鄉村俱樂部」（Salem Country Club）球場，是一個足以和瑞吉鳥分庭抗禮、互相媲美的古典式俱樂部，而數星期前，我們才在瑞吉鳥打過PGA的長青盃呢！我很期待到薩冷鎮去，前往「女巫博物館」一探究竟。也許那些淘氣邪惡的老女人們，可以好好為我的比賽前途卜上一卦。

　　有時候這對我來說似乎充滿了神秘性，然而大部分的日子，我還是很確定自己了解什麼，而且現在或許比以前還更加瞭若指掌。或許因為過去兩季的賽事當中，絕大部分的時間我都處於受傷的狀

態，所以現在我也就不得不去挖掘和留意賽事中什麼狀況對我才是最困難的部分。我很懷念以前可以置身困境之外或確信困境行將遠離的時光，那麼今年夏天結束前夕，我動完肩膀的手術之後，便可再度重溫這種遠離困境的感覺了。

今天，我甚至沒有上球場去練球。在旅館吃過早餐後，我巧遇了胡伯特（Hubert）、葛拉罕（David Graham）和其他一些朋友——這個禮拜眞可謂好戲連台，因爲很多球手都把這次的比賽盛會，當作是參加未來公開賽的熱身活動。我回到了房間，上電腦閒晃了一會兒，看看電子信箱，收一收信。事實上，我跟雪莉說，家裡應該買一台新電腦了。然後有位朋友來造訪，他說他想來看我練球。

或許他是想要來幫我打打氣，我不太確定，不過說實話，我不認爲自己平常有那麼好的人緣。也許他只是想來聊聊天罷了！他告訴我，他已經透過大量的閱讀，對那些球技上有「突破」（breakthrough）的選手們進行了瞭解。他把球手們的

那個重大「突破」，看成是他們最後的高峰。你知道嗎？像我，在贏得那場錦標賽之後，在他看來便是所謂最後的重大突破。我告訴他，我很不喜歡這樣的用語，我說：「這聽起來好像是在那個高峰之後，就注定要江郎才盡走下坡了。」

「我樂於改用其他用語來代換。」他倒是沒反對。

「那好！」我答道：「應該說是柳暗花明的『境界』比較恰當。」

嗯！他說他還得仔細考量看看這個說法是否恰當，然後他問起大衛，他說大衛「如果做出了……」──「重大的突破」幾個字他幾乎脫口而出，卻硬生生地吞了回去──改口道：「發掘了……」，我把他的話接過來道：「……發掘了那個『境界』──那也不過是你的境界罷了！」

「當然啦……」我追問：「你到底想問什麼？」

「它是怎麼發生的？」

「沒有人能夠完整地回答這個問題。」我侃侃而談，突然憶起大衛當初打出五十九桿的絕妙成績時，我所感受到的驚奇與驕傲：「這是高爾夫球最難解的謎題之一，不過我還是可以提供你一點兒線索。」

我舉了以前還在「莊園」俱樂部時，大衛開始打青年盃錦標賽的案例來告訴他。不過，一開始我還是執意要跟他釐清，所謂「突破」(breakthrough)與「境界」(place)兩者的差異之處。從此一境界到彼一境界，彼此是扣連的，但絕不等同。而「突破」對我來說，只不過是技巧上的進展而已，是最新的好成績，是把自己推向一個競爭的極限邊緣的能力。但是「境界」則幡然有別，大不相同——我經常從電視上所聽到的字眼是所謂嶄新的領域(zone)——那是指一種內在的心靈狀態，是某種觀念毫不造作地自然湧現。「境界」是當挑戰的進展與你的能力互相融為一體的那個時刻，有若倆人相擁起舞，彼此心有靈犀，默契十足。那一刻，時空

也將爲之消融。

我記得大衛要去打青年盃時，我們還沒有足夠的錢供他用作盤纏，很多參賽的小孩都是搭飛機，住上好的旅館，而我則是親自開著車送他到塔拉哈系(Tallahassee)去的，那個地方往南可達奧蘭多(Orlando)和邁阿密，往北可抵喬治亞(那是他即將結束大學學業之處)。他還在就讀大學時，學校舉辦的高爾夫球賽都屬團隊賽的形式，所以一開始他並不明白高爾夫球是如此個人化的一項運動。我知道他和他在喬治亞大學的技術教練帕吉(Puggy Blackmon)之間，有某些問題亟待磨合與解決，特別是有一段時間裡，帕吉並不把他當頂尖好手看待。

他的內心當然是受傷的。所以，當他大三角逐「南方貝爾古典盃」(BellSouth Classic)時，歷經三回合賽事後遙遙領先——這當然不是他感到受傷的部分，而是後來發生的事。我從佛羅里達專程開車北上來當他的桿弟，在最後一回合開戰前，他說話的樣子還信心滿滿，一副萬事皆備，等著應戰的態

勢。就某種意義來說，他或許也是這樣沒錯；他篤定地要贏得比賽。然而在喬治亞州首府亞特蘭大的這場賽事中，第四也是最後一回合，他打出了七十九桿，完全回到了在學時的處境。他需要更多的時間，需要接下來一整年的磨練，直到畢業。而他在離開喬治亞工業大學(Georgia Tech)之後，才終於被譽為全國頂尖的大學高爾夫球手。當他轉為職業球手後，雖然在耐吉盃巡迴賽(Nike Tour)中攻下兩城，贏得兩場，但所得的錢還不足以讓他晉級PGA的巡迴賽。再下一年度，職業小聯盟中偶有PGA巡迴的賽事，他終於拿到了參賽證(雖然他並未贏得PGA的賽事，但他在1994年的耐吉盃巡迴賽中奪得八場勝利，因而晉級參賽)。1995年，大衛首度全年參與PGA的比賽，他打了二十六場，其中二十場有獲利，賺了將近九十萬美元，也許比他爺爺海波一生所賺的錢都還多，同時也比我在「莊園俱樂部」擔任全職教練時所賺的全部薪水高出了十倍。當然，那一年也是我以俱樂部教練為職業的最後一

年。第二年，亦即1996年，我個人便展開了全新的
高爾夫球生涯。

　　柯霖，您對於這些事的某些細節，或許比我還
更清楚。大衛在一開始所贏得的這些亞軍寶座，有
三個是他以新兵姿態甫符合入選資格而晉級以後所
奪得的，1996年再下兩城，1997年又囊括了一役，
然後——或許「突破」在這個時候是恰當的用語
了——他贏得了1997年最後一季的最後三場賽事，
98年奪下四場，99年初的幾個月內，又攻下了四
場。然而物極而必反，泰極則否來，尤其到了「名
人賽」，他的狀況就更單純適用於「突破」一詞
了。但，事在人為，對我來說更是如此。

　　做人就應不屈不撓！

　　你怎麼讓自己置身在一個得以「突破」的狀態
呢？這像不像是一則你加諸他人身上而為之傳頌的
美德式寓言？——這不就是一種內在的驅動力嗎？
這不就是你常告訴我，你從大衛身上所注意到的特
質嗎？回頭看看他的童年，自從他哥哥去世之後，

他就時常在高爾夫球場上流連忘返，日復一日，未有窮時，他每天打出的球數都有好幾百顆，那像一個小男孩會有的作為？他那股欲望是那裡來的？他的投入、他的企圖心，都打那兒來的呀，柯霖？我雖然身為他的老爸，卻是半點兒都答不上來。不過我卻看得到，而你也不難察覺。今年冬天的「名人賽」中我就看到了，他在打第十六洞時，七號鐵桿讓他以細微之差而落敗，然後咧？在第十八洞，僅僅七呎之遙──高爾夫球賽中有關「數字」這東西，到底藏著什麼玄機呢？

屬於他的時代，依舊會來臨的！

　　　　　　　　　　　讓我們一齊喝采吧！
　　　　　　　　　　　你的老友巴比

第二十一封信
沒有了你，世界大不同

親愛的雪莉：

　　剛剛跟柯霖寫了一封長信，現在已經很晚了，或許還會到休息室的躺椅上啜一口睡前酒，然後大概就上床睡覺去了。我不擔心會誤了上場比賽的時間，所以還不曾爲此上過鬧鐘，別說偶一爲之了，甚至一次也沒有！

　　你沒有跟來，感覺實在大不同。眼前以高爾夫球爲伴，宛如有你相隨。

愛你的

巴比

第二十二封信
人生有時候必須豁出去

親愛的吉姆：

你是否曾經想過，我這輩子到底做了什麼？我錯過了為越戰服役，甚至連被徵調也沒有，和你一樣，最後成了一名職業高爾夫球手，拼了老命做某些事——也就是為一群有錢又有閒的人效勞，傳授課程，讓他們擁有美好的時光。我就是靠這個養活家人的，你也一樣！但是我好像也沒弄出什麼名堂來，諸如一輛車、一部電腦，或者一條麵包，照我看來，你也是半斤八兩啦！既然沒什麼成果，人也就變得有點幸運，以至於能夠打進長青盃錦標賽。不過就像大衛說的：我們到底做了什麼，有何成果？大衛才剛剛出國去打球，他能從中獲利幾百萬美元，箇中乾坤何在？

你還記得小時候，我們在雪內克特迪老家的後院，搞起溜冰場來溜冰的事嗎？那段日子裡，你所穿的鞋子，在腳趾頭的部位好像總是翹起來，所以我們都管你叫「小精靈」。什麼時節呢？我想大概是聖誕過後不久吧！那時候真是冷到不行，雪下得

又多又久，我們把院子裡大部分的雪鏟起來，把餘雪踩實，然後拉出水管，對著地面拼命澆水。我們一把水管拉出來，澆水的動作就得非常迅速不可，否則水管很快就凍結了。地上的軟泥因此變硬，水持續澆上去，它們就更加水乳交融，逐漸變硬而結成厚冰，天氣再冷個幾天，所謂的溜冰場就大功告成了。你一向是比我優秀的冰上健將，溜冰的時候，我甚至不太喜歡玩冰上曲棍球。或許因為我的兩腿原本就不太靈光的關係吧，不過我還是很享受那種速度感。我有一雙貨眞價實的快速冰鞋，它有長長的冰刀，但我還能駕馭它。打冰上曲棍球時需要瞬間發動或停止，不用擔心！它都辦得到。對我來說，滑冰只不過是在冬天打發時間的方式之一，只要雪一融，我便又去打我的高爾夫了。陽春三月，那個簡易式的溜冰場在溫暖的陽光下慢慢消融，到了三月底或四月初，冰雪已融得一乾二淨，消聲匿跡了。

它的消逝一如高爾夫球賽每一輪的結束。如果

打球的過程就像我們泡製溜冰場那樣，並且看著它消融的話，你能想像把自己的一生都投注其中的光景究竟是怎樣呢？我想，那大概就如同老爸第一次對我說的：「如果你在打高爾夫球的一切過程中，學會如何自我觀照，那麼它諸多問題中最引人入勝的，莫過於一切都攤在你面前，沒有任何東西隱匿在你身後。不管你身處在哪個方位，按照你心中的藍圖，把球從A點送到B點，那便是一場成功的球賽。」聽起來好像很容易，不是嗎，吉姆？不過我們兩個其實都心知肚明，這當中不知包含了多少即時的、突發的狀況，乃至其他種種不可逆料的因素。

風啦，雨啦，一個又一個的沙坑，以及橫亙在你和目標之間的所有一切。最後，你浸淫其中實在夠久了，乃至掌握到某種訣竅，足以將自己所達到的成就，從行動的層面提煉到思想的層次。這可是一段漫漫長路呢！難道你沒發現，在和學生互動的過程中，這也是最難以言傳和溝通的部分，特別是對著一群蘿蔔大的小朋友，那可得費好大一番工夫

不可哩！

　　有一種方式可以介定一個人是否足以成爲好球手——不論性別，不管程度，在被淘汰出局之前，或者在有能力全然掌握某種門道之前，你能夠多有效、多確實地把前述的觀念和想法，及時地在緊要關頭發揮和運用上去，就是衡量一個人是否足當爲好球手的準則。

　　不過，還有另一個完全相反的問題，那就是好高鶩遠，急著想完成很多事。我曾經跟你提過我還在「莊園」俱樂部當教練時的一個案例嗎？有個傢伙是俱樂部錦標賽的客座會員，他是不錯的球員，「差點」維持在四到五之間。他先自我介紹一番，然後便要求我能否爲他的兒子授課。

　　「我已經把他調教到最佳狀態，」他說：「我真的很希望我兒子能往下一個境界邁進。」

　　「嗯，好吧！」我答應了，那個人還不斷重複說著希望自己兒子能臻入他所謂的「下一個境界」。

我忍不住開口了：「順便問一下，你的兒子現在多大年紀？」

「八歲！」這真是令人為之昏倒的答案。我建議他，還是過個幾年再說吧！

另外一個例子也讓我永難忘懷。我在「斐南迪納海灘」俱樂部重回事業的起點，開始為湯米鳥歌（Tommy Birdsong）俱樂部任教時，有位仁兄想來上課。

「我該做什麼呢？」我問湯米。

「你就為他授課啊！」湯米用不可置信的表情看著我。

所以我開始為他授課了。對方是個菜鳥，從未打過高爾夫，於是我從如何握桿、如何站、如何選位……等等，一股腦兒全教給了他。我告訴他，眼光一定要鎖住小白球，頭保持在球的後面，掄桿後揮時左臂一定要挺直……，我凝鍊了二十一、二年的智慧，全在這當口傾囊相授。我還試著教他如何讓每個環節或步驟都極盡完美。這些全都濃縮在一

堂課中！多虛幻的畫面啊！課程結束的最後，我感
到一陣惶恐，因為我意識到自己由於強力灌輸一些
不可能的東西，遂而白白浪費了另一個人寶貴的時
間。

「謝謝！」我那無辜的學生含笑道謝。他付給
我應得的五塊錢，這是當年授課半小時的代價，然
後竟然還問：「下次我什麼時候再來？」

你能想像嗎？當時我真的是大大鬆了一口氣，
覺得自己何其有幸，教到這麼一個友好而體諒人的
學生。自此，我也改變了自己的教學哲學。如果你
能達到自己所要的目標和成就的話，誰會在乎你怎
麼看呢？每個人的看法如此迥異，光是一個錦標賽
的球手們，揮桿的方式就如此各具特色，各擁千
秋。當然，他們仍有一致的動作，譬如人人都得讓
自己的肩膀轉動，都得讓桿頭結結實實打在球上，
可是，沒有一個人能做到所謂的「完美」。因為，
既無完美的高爾夫，也無完美的人生。

我經常告訴大衛，最成功的高爾夫球賽，並不

在於你打得很完美或贏得了比賽。即使你打得很糟，但你卻贏了，不過，你之所以會贏，肯定是對手打得比你爛嘛，所以你還稱得上是「贏家」。我也常提醒大衛，在總桿賽中，要看的可不是個人記分板上的數字有多漂亮。兩個「博忌」有可能同時讓你贏得或輸掉比賽，因為那要看你後面幾洞的表現才能定江山。總之，光看兩個或三個「博忌」或「博蒂」本身，絕非勘定全局生死的關鍵。那不過是個數字，如果你在兩個「博忌」之後，尚能打出好幾個「博蒂」，而且它能影響你的作為持續以終，那才有用。不是嗎？吉姆。

我記得我參加某次錦標賽，搭檔是約翰・施洛德（John Schroeder）。當時他大概名列第四十八，而我則是第五十一。換句話說，我們兩個都注定要被淘汰了。然而在第十六洞時，我做出了一個長距離的推桿，打出博蒂，我意有所指地舉起了我的拳頭。

「那一記推桿，對你來說又有什麼用呢？」約翰在和我同步走向下一個發球區時這樣問我，然後

又說：「是把你推升到某個境地？還是因此贏得了五十塊？」

「五十塊再多也只是五十吶！約翰，」我說：「如果我下一洞還能擊出博蒂，那麼眼下這個洞的博蒂豈不是值一百塊錢了？何況，今天星期二，我們如果只是來這裡上班，卻在半路上為了怡情而小賭一番，這樣的賭局難道不值得一試？又何況，五十塊錢在星期二上班日中會顯得茲事體大，難道一到非上班日的星期天，它就會變得無足輕重？」

這讓我想起久遠以前還幼小的時候，我曾受教於一群時常在史丹福附近閒晃的老人們。他們之中有幾位頗諳球道。或許揮桿時不合乎一般所教導的準則，而站的位置也離球托太遠，但他們確實滿會打球的。在一個距離較短，標準桿僅四桿的球場上，如果旗竿的位置偏右，而右邊卻又緊臨一個界外區，那他們就知道自己的球路必須瞄準果嶺的中間，即使旁邊再有個粗草區來包夾，把他們局限在一個狹小之處，也一樣。如果他們必須在兩個推桿

141

以內就進洞，他們就不可能瘋到嘗試某些距離太長的強襲球（comebacker）打法，因為如果第一桿失手，落點失敗，那就注定要以三桿收場了。

我對高爾夫許多重要而寶貴的經驗，其實有一大半是和這一群老人們嗆賭比賽，從中吸收而來。記得還在學校當學生的時候，靠著替老爸揀球所賺取的錢實在很微薄，即使後來幫其他人打工，能直接動用的基金也很有限。我們在拿索（Nassau）賽球，有時候賭二十五分錢一個洞，如果連輸兩個洞，賭注便自動加碼，當然如果你願意，也可以自己加倍，而這也是那群老人家們最擅長的戲碼。他們如果輸了某一洞，就會耐心等候適當的時機再加碼，以求翻本。就以一個標準桿三桿的長距離來說，左邊緊臨界外區，他們就會算計我，認為以我這年輕小伙子血氣方剛的特性，準會把桿子揮過頭，讓球飛出界外。有時不知怎地，明明我已經領先了好幾局，扳回了所有劣勢，可是常常就在每一局的最後一洞產生了逆轉，讓我幾乎趕不上他們的

腳步。

　　我看，我們倆人都還差老爸一大截。他經常告誡我們，不管從多小的年紀開始打球，都應該竭盡所能。如此，雙手慢慢地發展出速度感，身體也掌握到了轉身的律動與方向感，這些訣竅我們以前就抓到了，不是嗎？剩下來的就是目標，緊接著是行動，毫不懷疑地把手上的飛鏢都往靶心射出去。你還記得我們小時候拿一分錢硬幣或訂貨卡玩投鏢的遊戲嗎？當時我們的技術真可謂所向無敵，無人能匹，而我們兩個也是鬥得你死我活，特別是在發牌後就要很快把牌投擲出去，看看誰的牌能夠一邊著地，一邊輕巧地斜靠在牆壁上，那就贏了。還有，你記得大學時代，我們一起去參加塔拉哈系(Tallahassee)節，用飛鏢射汽球而贏了一堆絨毛娃娃嗎？我們因為贏得太多玩意，連老闆都不再讓我們繼續玩下去。

　　現在只要回想起那段時光，我就比較能理解大衛之所以被封那個小名，是怎麼一番由來。你知道

咱老爸Hap這個小名是來自Happy，當我們嘗試著向第三者解釋來由的時候，經常還沒說出口就已經感覺陳腔濫調，可是我們從未細細去思量和品味，一個小名叫「快樂」的人，居然不苟言笑。我最近尤其經常想起他老人家，真希望他依然健在，能夠像此刻一樣聽我對他訴說衷腸、閒話家常。到此刻，我才真正洞悉我們所有人之間的聯繫原該如此緊密。或許他在天之靈也能明白，他個人的悲哀已成為我們整個家族的缺憾。

再過兩天，也就是星期四，我又得啟程去競逐美國公開賽的長青盃。我們這一代的偉大球手，屆時都將齊聚一堂，同台競技。今天，我原本要和麥寇德及其團隊去練幾回球的，不過我打了退堂鼓，決定先把肩膀顧好，養精蓄銳，以待真正的賽事。我大部分的晨光都消磨在練習場上，和場上的那些傢伙們閒扯淡，想多少收回一點人家欠的賭金，聽聽愚癡的笑話，順便練練八號鐵桿或劈起桿，打一打三號木桿。杜‧杉德(Doug Sanders)大概有七十來

歲了吧！他在我隔壁對空練揮桿。他套了一件天藍色的喀什米爾毛衣，穿了一件黃色長褲，顏色看來挺招搖的，讓我想起大學才剛畢業時，在巡迴賽中碰到的幾位仁兄。杜・杉德掄著一根鐵桿，一直問我如何「透過桿面斜角擊出高飛球」(loft)，這樣打或那樣打正不正確等問題。所以，我只好讓他試試我的贊助商「泰托依斯特」所出品的球桿嚕！我們談到製造商所製造的球桿，這幾年在桿面斜角(loft)上做了什麼變化。他平常好用七號鐵桿來打，今天則用八號桿。然而我們談的愈多，我就愈不覺得他所問的問題有什麼大不了，或許他只是覺得孤單，所以想找個人聊聊罷了。

我在俱樂部的餐廳裡與雷蒙・佛洛依德(Raymond Floyd)一起用過午餐以後，發現這裡除了瀰漫在空氣中那股老派俱樂部的氣息之外，其他的就實在不值一哂了。我們現正位於波士頓北部，所以碰到不少具有貴族血統的人。這個俱樂部中的更衣室(一定有一張等待十年才獲准加入的名單)，或

許最近的裝潢已是二十五年的事；裡面也不禁菸。佛洛依德問我，吃過午飯後，我胸腔突然發作的那一陣悸顫，現在感覺如何？我說很好，但是心下卻頗不以為然，不懂周遭的人為何要把這事兒看得那麼嚴重。佛洛依德問我：「你還抽菸嗎？」我答：「是的。」但卻是在搖頭。我周圍像佛洛依德這樣的傢伙，怎麼會自認為有權利問我這種問題呢？事實上，他也是出於一片好意。可是聽到他用這種口氣問我話，只會讓我覺得他是一個別有所圖的競爭對手。佛洛依德方當處於巔峰期，風華正盛。但他在果嶺上，只會耍一耍切球的這種雕蟲小技，揮桿時，下桿的動作尤其好笑。我覺得他是那種為達目的，不管別人死活的人。我在想，他在比洞賽占上風時，定然也是不懷好意地盯著對手看。你幾乎可以聽得見他在比賽時刮人的聲音：「你還在那裡為了平標準桿而用短推桿奮鬥嗎？」當然，被他刮的那個人，這一擊定然是失手的。

午飯後，我抓起一根優格冰棒，帶著推桿，走

出了戶外。我慣常使用的，還是長度中型的推桿，
它的桿身頂端，正好就抵觸在我腸胃的位置。我在
十八號果嶺上，大約勾留了一個小時，這個果嶺就
座落在一個斜坡路段的小山丘上。告訴你，吉姆，
這個星期天的錦標賽，如果有哪個人想在這果嶺上
以三桿或更低的成績湊功，那除非是USGA(美國高
爾夫球協會United States Golf Association的縮寫)修
改規則，或者讓草再長得長一點，否則不可能。

　　即使星期二是個上班日，仍有上千人忍受著塞
車之苦，翹班跑來打球。何況「禮拜堂鄉村俱樂
部」(Salem Country Club)這個時節正是又潮濕又燠
熱，這些人也樂此不疲。人群中爆出了一陣喧嘩，
那表示有人打出了漂亮的一桿。我朝著推桿果嶺下
方的人群聚集處掃視過一遍，忽然瞥見了歐凱
(Aoki)，站在順草區球道上，得意洋洋地高舉著
手。但是不到幾秒鐘，人群中又發出了哀怨的惋惜
聲，我不用看也知道那一定是艾叟(Isao)擊出的那一
桿失手了。我走回自己推桿的位置，在六英呎遠的

距離，以八號桿一連兩個推桿，球進了洞，第九名到手。

我因為感覺到肩膀上的疼痛，所以也愈來愈難集中精神。

我往拖車式的健康中心走去，它座落在磚造俱樂部會所的另一邊，是一塊隔離在二號果嶺之外的獨立區域。一群比賽的球手剛剛才走上二號洞的順草區球道，後面也跟著簇擁著一大群觀眾，我分辨得出傑克和亞尼(Arnie)也在裡面。這讓我想起了1997年在伊利諾州奧林匹亞賽場(Olympia Fields, Illinois)所舉辦的「美國長青盃公開賽」，當時和我搭檔成隊的就是傑克。第一回合開始，我們以五桿戰成平手，但最後結束時他只有六十九桿，而我卻打出很令人汗顏的七十五桿。一個月後我捲土重來，在八月上旬舉行的「波士頓銀行盃」中，我和他旗鼓相當，同列第二十一名，到了長島的比賽中，又同以第六名並駕齊驅，又過一星期，在密西根州首屆的「美國古典盃」(America Classic)高球賽

中，我終於獨自拿到了第二名。那個禮拜拿到的獎金高達八萬八千美元，但是如今回憶起來，卻悚然驚悟自己竟然能夠和這一群對手們同場較技，逐鹿中原。兩個星期後在匹茲堡，我又拿到了亞軍，在這場錦標戰役中，白鄂奇(Baiocchi)和我在延長賽中做最後的殊死戰，結果我敗在他手裡。當時的賽事不知有多精采，而且一直持續到入秋，同時我也是無役不與。

眼前，我正「掛」在一張防護員(trainer)專用桌前。我的意思是一直在這張桌前寫信給你，並等待某位防護員的幫助。你一定不相信，剛才已經在排隊了。齊奇(Chi-Chi)正在讓防護員調整他的背。我來這兒之前，已有三或四個人比我早先一步。這倒沒關係！我也不急。上班時，有位朋友恰巧來訪，且盤桓到午膳時間，於是我偷偷把他拉到置物間裡去吃便當。現在，他人離開了。他們還會在戶外打好幾個小時的高爾夫球，其中有好幾個人很早就開打了，但還有好多人要組隊再打前九洞。如果你有

機會停下腳步來想想，那其實是非常美妙的事——想想，什麼樣的因緣際會讓我們湊在一起做這件事，又是什麼樣的因緣際會讓另一群人在這裡隔岸觀火，認真入戲？我的意思並不是要你自我本位或自我膨脹來看待這件事，而是說，事實本來就沒什麼大不了，可是如果能透過另外一種眼光來加以洞察，就能夠對很多事很多人賦予很多的樂趣、滿足與歡笑。

今天，我從練習場走回來的路上，有位仁兄半途殺出來攔住我，他說：「我什麼都豁出去了，就是要到這賽場上來。」

我點點頭，微笑以對。

「我明白你的意思。」我說：「真的明白！」我們互相握手，並且在他帽子的帽簷上為他簽名留念。

我一路走回，心中暗忖：「有時為了理想，確實必須樣樣都豁出去。」如果你真的有心要打好高爾夫球——不管在這賽場上、在家，或在其他任何

地方——你都不能只把這件事情當成玩票性質。你必須帶著你的熱誠、你的夢想、你揪心的痛，還有你一切的一切……，全然投入。而且不管你所獲得的回報會是什麼，你都必須坦然接受。將來有一天，你可能會站上第一個球座就長吁短嘆，或看著球埋進了沙坑而徒呼負負。你也可能在同一天，於五十英呎開外，締造一個低於標準桿二桿的「老鷹」（eagle）。反正不管發生了什麼事，都不要抱怨，也別反其道而行；也就是說，好事降臨，切莫得意忘形，壞運臨頭，也毋需自責活該。不管你只是想走出戶外透透氣，看看藍天，交交朋友，或因為自己運氣好到可以打高爾夫球而倍感不可思議，總之，不管好的、壞的，你都只需全盤接受、照單全收就好！我們都在同一條船上啊，吉姆小精靈！所以，就盡所能地享受這趟航程吧！

我很快就回到家
巴比

1980年，鮑伯・杜沃和他的父親海波，以及十一歲的兒子布蘭特一起合影。

「我依舊投身於人群，穿梭在這國家的各個角落，其中某些人還曾經上過海波的課或認識他，甚至他們的父執輩也熟識海波。這，就是所謂的緣份罷！像是一記優良的推桿，筆直，而且精準、實在！」

第三篇：給老爹的在天之靈

第二十三封信
你從不知道的事……

親愛的海波：

剛剛才和巴弟回到家。從停車場跑到木板路這段訓練，巴弟一直都很熟悉。但走到海灘之前，巴弟會先鑽進灌木叢裡去「經營一番事業」，然後我鬆開牠的頸鍊，牠便先撒腿奔跑。但是如果天氣太熱，牠也跑不了太久。眼前牠就因為天氣熱而顯得疲憊之極。牠終就愈來愈老了，像我一樣。

你一定猜不到今天一大早我在幹嘛？我在掛窗簾桿。這是自八月動完肩膀手術，進行復健以來最重要的一個里程碑。我也開始動手寫信給巡迴錦標賽的那些贊助者們，為來年的比賽做準備。有一大堆球友也寫信為我的參賽請命，像阿諾（Arnold）和蓋瑞（Gary）就幫我寫了推薦的便箋，讓我感到很窩心。

最近比較有空閒以後，我發現自己一直想起布蘭特，而昨晚我也夢到您老人家了。醒來之後，夢境依舊清晰異常，彷彿你們兩個人就在我身邊。

「嗨！爹地，為什麼不把鬍子留起來？」布蘭

特在克利夫蘭的醫院裡曾經這樣問我，於是我為他留起了滿嘴的絡腮鬍。我告訴他：「等你出院的時候，就是我把鬍子剃掉的時候。」你還記得看到我留了滿臉鬍子時，你那副震驚的表情嗎？沒想到我這滿臉的絡腮鬍竟一直留到布蘭特的葬禮結束，還一直不想剃掉。

布蘭特去世之際，他所上的學校和大衛並不是同一所。這兩個孩子一開始其實都上同一所小學——奧特加家庭小學。但後來大衛轉到另一所學校，和黛卓同校，這兩兄妹後來也都一齊念同一所私立中學，那個私校的校園足以和大專院校媲美哩！

布蘭特長得很高，身材比大衛修長許多，他跑得很快，熱愛運動，特別愛釣魚。你還記得他是如何在我們住家附近的河裡釣到鯔魚的？他超喜歡戶外活動，對昆蟲和蛇尤其興味盎然。有一次他抓到了一條酷似珊瑚蛇的東西，另一次，他一眼就認出了一條王蛇，並且沒兩下就手到擒來。他從來就不

是「史考特男孩」的成員，我們杜沃家的男孩所參加的，是一個叫作「印地安嚮導」的組織。布蘭特愛好露營，所以我們也經常和「印地安嚮導」的其他男孩及家長們一起去露營。布蘭特也酷愛射擊，所以我們也經常跑到提姆瓜納鄉村俱樂部後面的那塊廢棄地裡去練射擊。我們把空罐子排好，拿出我買的來福槍和手槍對準罐子射擊，有時我們還會玩一種很特別的空氣槍。由於我禮拜一休假，所以按例都在那一天去玩射擊，再不然就出外獵蛇去。打獵的時候，我們一定會穿上仿印地安人製的無跟帆船鞋。這讓我們看起來更具有印地安風味了。大衛也很喜歡打獵，布蘭特死後，我和他偶爾也去玩飛靶射擊。

當我們還是「印地安嚮導」的成員時，有一次利用一根老舊報廢的電線桿，在自家後院裡建造了一根圖騰柱。那可花費了我們好大的一番工夫，為它上漆、作畫等等，然後又搞了一團營火，圍成圈圈坐著吃烤熱狗。朋友們常說，布蘭特長得有點像

《湯姆歷險記》裡的哈克芬，甚至也有點像小說裡的主人翁湯姆。他身上有一種少年輕人對萬事萬物慣有的那種興味與好奇心，對高爾夫也是如此，不過我和他打高爾夫球的頻率倒不如後來和他弟弟打球的頻率那麼高。和布蘭特打球時，他總是半途溜到池塘裡去找蝌蚪，而我則是跟在他後面放開喉嚨嘶喊著：「輪到你打啦！布蘭特，快點回來！」

海波，身為父親，我好像很不稱職。我很少對人談及後來發生的事。和你一樣，我感覺自己像個僥倖活下來的人。你看起來總是如此精力充沛，賣力工作，拼命積蓄，但卻罹患了心臟病。我媽，你的妻子，死於癌症之後，你就不再續弦了。她生病期間，你一直從旁照料，不即不離。她去世之後，你才終於搬到佛羅里達與我們同住。不過，這已經是很後來的事了。

我從1980年搬到提姆瓜納之後，如今已歷經好幾個年頭。你應該還記得我的朋友，也就是直腸病專家羅伯‧莫爾（Robert Moore）醫師吧？他住在我們

這條街的街尾，已是我眾多好友之一。他大我幾歲，是個積極而富有戰鬥力的人。剛搬過去的那時候，他也才來上我的高爾夫球課程不久。就在那時候，他首度聽我描述布蘭特種種不舒服的症狀。

我們談到布蘭特的情況時，才剛過完聖誕節。莫爾醫生勸我趕緊帶布蘭特去做詳細的體檢，因為布蘭特看起來非常疲倦，身上的精力彷彿正在一點一滴的消逝中。當時他才十二歲，比他弟弟大了三歲。

我們立即和醫師戴夫·強生（Dave Johnson）預約門診，他也是提姆瓜納俱樂部的會員之一。我的工作有個額外的好處，就是當我需要一位醫師、律師或重要人物幫忙時，只消打個電話，告訴對方我是何方神聖，事情馬上就獲得解決。我們一把布蘭特帶到強生醫師那兒，便立刻做了一整套包括抽血等等的檢驗。我們一直以為布蘭特只是得了某種不容易痊癒的流行性感冒

從我告訴莫爾醫生，一直到強生大夫做完檢

測，所有事情都在一天當中畢其功。我們原本以為要等上一陣子才能看得到檢驗結果，但事情卻很快地在當天有了進一步的發展。那天下午，我前腳才剛踏進家門，莫爾醫師後腳就跟著到了。強生大夫來電告知我們檢驗結果時，莫爾醫師也在場。後來我才知道，強生大夫原本其實是要先打電話給莫爾醫師的。

「我已經聯絡了一位小兒科的血液透析專家……」強生大夫這麼一說時，我們都愣住了。

「我已經幫你們預約好明天早上的門診，」強生大夫繼續道：「我不敢確定布蘭特身上所罹患的是什麼病，但我希望這位小兒科血液透析專家能夠診斷看看。」

我對血液透析是什麼東西完全不了解，但光聽這個名詞，就有一股強烈的不祥預感。所以我們火速地將布蘭特帶過去，血液透析專家那兒大約離我們住處南方五英哩。他們很快幫布蘭特做了骨髓檢測。對我們所有人來說，那實在是一件令人惶恐的

事。當他們把一根粗大的注射筒注入布蘭特的尾錐時，布蘭特失聲尖叫，痛苦掙扎，以至於我們不得不死命地壓住他。當時，醫師懷疑布蘭特罹患了白血病。抽完了骨髓，等候檢驗報告出爐的那段時間，簡直是一場煎熬。最後，醫師終於出來告訴我們結果，他說布蘭特製造紅血球的骨髓細胞正快速地下降中，而他們還找不出真正的原因。那個疾病的名稱，我當時聽都沒聽過，叫作「再生不全貧血症」(aplastic anemia)，沒有人知道這個疾病的起因，更遑論有確定的治療方法了。

「你的意思是我兒子可能會死？」我終於問道。

「是的！」這個答案一出，世界為之緘默。

當晚，對我們全家來說，可說是最漫長的夢魘。聖誕節的假期尚未完全結束，布蘭特還不必上學，可是沒想到從此以後，他再也沒機會回學校上課了。

我們接著轉往浸信會兒童醫院 (Baptist

Children's Hospital)去做更多詳細的血液檢測，而他們竟然進一步通知說，家族的每一個人都必須跟著做檢測，以便確定誰是合適的骨髓捐贈者，而且愈快愈好。醫護人員告訴我們，骨髓移植是唯一可能治療「再生不全貧血症」的方式。

事情來得很突然，讓人措手不及。黛卓才四歲大，連她都得和大家一樣，到浸信會醫院的血液透析科裡去抽骨髓。

我還記得，抽完骨髓之後，他們把骨髓裝在一個冰凍的容器裡，交代我要好好地送到甘尼斯維爾(Gainesville)的軒氏醫院(Shane's Hospital)去做進一步的檢驗。車程大約是一個半鐘頭，我快去快回。檢測分析還得花上一、兩天的時間，我記得布蘭特當時還跟他的朋友玩得不亦樂乎，精神看起來似乎還不錯。之後不久，醫生就打電話來通知，必須盡快進行骨髓移植手術。

一位腫瘤科專家告訴我們，全國有三個地方在做兒童骨髓移植手術，一是在洛杉磯，一是在華盛

頓特區，另一處則在克利夫蘭。我們選擇了克利夫蘭，對方也答應把布蘭特列入移植手術等待順位的名單中。

「你們必須隨時做好準備，一旦我們發出通知，就得馬上進行。」院方如此叮囑著。

「這要等多久呢？」我們追問。

「或許一週，或許一個月，到底多久，我們也不知道。」

海波，我想，有些事你大概不記得了，但我卻忘不了，大衛在知道自己骨髓是最吻合的之後，反應有多糟。我負責告訴他這個訊息，他一聽到之後便嚎啕大哭，因為他知道那個過程絕對不好受。他才九歲，懵懂之際也明白那會非常非常痛。我想，醫護人員們大概也已經向他解釋過移植過程中所可能碰到的狀況了。

我們接到克利夫蘭醫師的來電，他們要布蘭特在兩、三天之內到院。我們茫然躊躇，不知所措，下一步該怎麼走呢？我們會在醫院裡待多久呢？我

才剛買了部別克出廠的「雲雀」(Buick Skylark)新車，一家人驅車前往，因為他們也想對大衛做更多的檢驗。黛卓留在家裡，所以外祖母寶兒特地南下來陪伴她。十五到十八個鐘頭的車程，對我們來說像是永無止盡的漫漫長路，加上一月的寒天與白雪，一路更顯悽愴。上路之前，我們在雪中合拍了一張照片。醫生其實千叮萬囑，不能讓布蘭特受到半點風寒，因為他的身體已經沒有半點自體防衛機制了。誰知這一去，他真的再也沒回過佛羅里達。

我們就這麼一路冒著風雪，巔跛而去，投宿在當地的「麥當勞之家」(Ronald Macdonald House)，那是一批新建築，而布蘭特則被安排在克利夫蘭的「彩虹兒童醫院」(Rainbow Babies and Children's Hospital)。一入院之後，布蘭特馬上就有更多的檢驗要進行，同樣粗大的針筒，一樣地痛徹心肺。大衛在醫院勾留了一兩天之後，黛安的父母就飛來把他給接回去了。

黛安和我必須留在克利夫蘭陪伴布蘭特，因為

接下來醫生要馬上進行一項檢查，他們用一個桿狀物刺穿他的胸腔，直驅心臟。然後醫師利用放射線殺死他現有的骨髓細胞，接著再施以化療。這整個過程，布蘭特表現得像是裝甲兵般的驍勇，因為他明白自己病了。他才小學六年級，年紀小得只能打學校裡的少棒小聯盟。

我有一兩次回家，你，身為我們提姆瓜納家中的大總管，對我說道：「巴比，儘管去做你該做的事，不必擔心家裡的一切。」這番話實在讓我銘感五內。在工作上，我有一位得力的助理教練幫我撐著，而俱樂部付我的薪酬也不曾中斷。他們甚至多付了一些薪資，好讓我可以往返飛行，度過難關。某高爾夫球錦標協會甚至另外為我籌募了一萬美元。我把所有醫療的單據交給該錦標協會的會員，同時也是理事之一的帕莫‧奈(Palmer Knight)，他就幫我把所有事都處理好了。這是提姆瓜納的家人和友人為我所做的一切。最令人感到不可思議的是那些卡片，還有他們在家裡所布置的東西，甚至還

把小孩照顧得那麼好。我們在克利夫蘭期間，莫爾醫師經常陪伴大衛，兩人還共同完成了幾部汽車模型。就在布蘭特開始掉頭髮的時候，我也陪他一起完成了一部汽車模型。大衛回學校就讀，而且那年春天開始打少棒小聯盟，由他的外祖母寶兒負責照顧她。

大衛已經進了小聯盟打棒球，他是之前布蘭特招兵買馬時所引進的新成員。帕莫・奈，也就是錦標賽基金會中審核基金以提供我們資助的那位理事，他正是球隊的教練。他的兒子小帕莫是大衛的拜把好友，到現在還是一樣。他們一起在奧特加長大。直到如今，父子兩人對大衛依舊督促有加，不讓他懈怠。

我還不太確定時間是怎麼安排，就已經匆匆過了幾個月。這段期間，布蘭特一直待在醫院裡，而我們就住在他病房附近的一個角落。每天，我都睡在醫院裡。白天由黛安負責照顧，晚上則由我當班。院方鼓勵父母留下來陪伴孩子，我們當然也以

醫院爲家了。我們幫忙承擔起許多醫護工作。只要
一離開醫院，我會抽血，甚至做更多的工作，雖然
不被正規的醫療制度所允許，但這種看護能力卻是
不得不學習的。

最後，放射線治療終於完成了，所以我們必須
把大衛帶回來做移植手術。他們把從大衛身上取出
的骨髓裝在一個袋子裡，看起來就像一袋血，布蘭
特就躺在醫院的病床上，任由他們把這袋東西注入
他的身體裡。移植手術進行的過程中，護士還得目
不轉睛地盯著螢幕，留意他身體各項重要功能的數
據變化。

做完移植手術後，大衛就立刻被帶回傑克森維
爾。好像是我親自帶回去的吧？不過，其實我也不
太記得是否把他帶回家去。我記得每個月我都得飛
回去一兩次，到俱樂部去看看那兒的人。事情看來
進行得那麼順利，移植啦，血液的狀況啦……，一
切似乎都沒問題，所以有一天醫生終於把監看的螢
幕也拿掉了。

我們英俊而有雙迷人藍眼睛的兒子，現在已經完全禿頭了，所以我幫他張羅了一頂帽子。醫生認為他康復的狀況良好，大概可以出院回家了。而他們說，出院前可以先在週末帶他出去走走，透透氣，所以我們也照做了。豈知，這竟是布蘭特最後一次戶外活動。

事情來得迅雷不及掩耳。我們帶他到某家餐廳吃飯，然而才一回到醫院，他就把肚子裡的東西全嘔出來了。我們緊急傳喚醫師，第二天一早，院方就立刻進行更多的檢驗，並且說，他們認為移植手術可能沒有湊效。這實在叫人不敢置信！就在我們所有人都認定布蘭特可以度過難關的節骨眼上，情況卻急轉直下。

一回到醫院以後，布蘭特的狀態有如乘雲霄飛車般一路往下滑。緊急狀況一個接一個，我一接到電話便急急趕往，因為他又受到另一次的感染而發燒了。院方為他抽血，以便採取細菌樣本，為他找出感染源，以確認什麼樣的抗生素對他有用。有五

次或六次，我必須簽署同意使用某些實驗性的用藥。他陷入昏迷的那天，火速被送進加護病房。直到這當口，我仍對他的情況抱以樂觀的態度，認為他一定會好轉。但是到最後，我還是眼睜睜地看著他陷入了極端的痛苦。

當醫生打電話來告知我最壞的消息時，我正想要睡一下。「時候到了……」醫生這麼說，而他的意思我也心知肚明。我雙手顫抖地握著話筒，僵在那兒好久。

我們終於得面對布蘭特即將死去的事實。當時正值四月天，距離他被診斷出病情算起，已經過了四個月。克利夫蘭春暖花開，艾蕊湖(Lake Erie)結冰的湖面正在融化。每年印第安文化節都在這個時候揭開序幕，尤克利大道(Euclid Avenue)兩旁的行道樹開滿了花蕊，公園裡鬱金香和黃水仙也齊齊爭妍鬥豔。

想想，這一切的努力都只為了保住一個十二歲小男孩的性命，然而同年秋天，紐約雙子星世貿大

樓卻在恐怖分子的飛機攻擊下，頃刻化為烏有，導致數千條人命瞬間殞逝。相形之下，我們也算差堪安慰了。

大衛的外祖父帶著大衛過來見哥哥最後一面。大衛狂奔出醫院，大衛咆哮著：「那不是我哥哥……」那次之後，大衛再也沒來過醫院，他飛回家去了，而我們則一直守在醫院裡，直到布蘭特去世為止。

院方想要進一步解剖布蘭特的遺體。我們打電話給家鄉的葬儀社，讓他們來安排和處理這一切。院方也很細心善待此事，讓我們明白所有細節。我把四個月以來所有累積的東西都打包上車，並且準備在當晚飛回家鄉，那是我人生最沉痛的一日。在院期間，與我們結成莫逆的護士茉莉·墨菲(Molly Murphy)，幫我們把車開回佛羅里達。妻舅鮑伯·吉登(Bob Gideon)到機場接我們回家。

你還記得嗎？葬禮的場面既隆重又盛大，是在1981年某個春意盎然的四月天裡舉行的。從提姆瓜

納各處群麇集到斐南迪納的弔唁賓客，大約有上百人之多。布蘭特的小聯盟隊友們擔任他的護柩者。我一生中從未見過那種景象，而我也不希望再見到了。

布蘭特就葬在斐南迪納，我上墳去看過他幾次，但不常去。我不太留意他的生日，所以我們在他墓碑上鐫刻的是一根釣竿。

海波，我想，我無法寫信再跟你談同樣的事了。「面對眼前的一切，揮桿打吧！」你經常這樣教導我們，而我也把這樣的箴言銘訓傳給你的孫子。你那爭氣的孫子在2001年英國公開賽中奪魁。今年夏天，他在皇家立頓球場上的表現也極完美。當然，人生中這種好光景也不是經常有的。過去總是揮之不去，布蘭特至今仍活在我們每一個人的心中。

現在，只要大衛和我都一起在家的話，我們就盡情地去打高爾夫。人們問我到底何時開始鞭策大

衛打球的，我告訴他們，我從來就沒管過他，我所做的，只是為他敞開機會而已。我說，我只不過碰巧是一名職業教練，到高爾夫球場比較有門路和機會而已。要是問我：「怎麼教他打球的？」如果這句話的意思是問我：「到底如何施予他密集而系統化的訓練？」那我告訴你，沒有！他其實是觀察入微，無師自通。我們一起在練習場練球的時候，不管是左旋球(hook)、右曲球(Slice)等等，凡是可以一試的，他都孜孜不倦地努力嘗試。

你還記得1987年我們搬到「莊園」以後，那兒的練習場有四個主要的果嶺區嗎？一個有九十碼，一個有一百四十碼，另一個一百六十碼，還有一個二百碼。當時我就告訴大衛：「讓我們試試看能否不用別的，只用五號鐵桿就打遍全部果嶺。」他曉得如果要打九十碼的果嶺，必須善用五號鐵桿的桿面扁平部(blade)，且揮桿幅度要稍微向上打開。我們兩人都同樣這麼做了，然後緊接著打一百四十碼的果嶺，一樣只用五號鐵桿。這次球的方向高很

多，而且球路有時略嫌偏右。對於五號桿來說，一般一百六十碼的打距是不夠長的，不過握桿時，如果離桿頂稍微遠一點，就能有漂亮的一擊。這些經驗對大衛來說都是很好的訓練，它讓大衛深具感受性與創發力。大衛學到如何用心感受，然後力量便跟著湧現。他善於統合這些經驗與感受，故得以在皇家立頓（Royal Lytham）球場的賽事中，利用一根六號桿，從十五洞的亂草區中脫出重圍，終而拿下公開賽（Open）的冠軍寶座。

我和他在龐特維卓鎮一起打球的機會愈來愈少，反倒是和友人球敘的機會增多了。我和友人通常會很早碰面，在傑克森維爾海灘那家光顧多年的小餐館一起用早餐。接著便一起前往「龐特維卓海灘俱樂部」，再不然就是去TPC球場，或者去柯霖加入會員的巴布羅小灣（Pablo Creek）俱樂部。海波，你之所以喜歡巴布羅的俱樂部，不僅因為它有一個湯姆・費齊歐（Tom Fazio）所設計極棒的球場，還因為在那兒大家通常都互不打擾，少了很多是

非。

我們通常玩一種叫作「當頭棒鎚」(hammer)的「比洞賽」(match，或稱「逐洞賽」)，規矩很簡單，不過也很殘酷。也就是在每一洞，如果你擊出非常漂亮的一桿，或者對手擊出很遜的一桿，你就可以大喊一聲「鎚」(hammer)！這時不管你押的是什麼賭注，馬上就翻一倍。剛剛被你「鎚」的對手當然可以不接受這一鎚，但他若不認帳，就會自動輸掉這一洞。換句話說，為了要保住這一洞不輸，他不得不接受這一「鎚」而讓賭注繼續攀升。而在每一洞比賽中，這「棒鎚」的次數是沒有限制的。你想想，這賭注一累積下來會有多高。

回想起吉米和我經常去雪內克特迪舊史丹福球場，我總是能把球打得很遠，但最近大衛卻狠狠把我給比下去了。在巴布羅，我們當然是從後面的發球區倒著打回來，那兒有幾個四百五十碼左右的四桿洞。在開出一個好球之後，我通常會拿四號或五號桿來打，但是它的距離如此之遙，大衛只拿八號

或九號鐵桿來對付。由此你便可想見，每次開球出手後，到底是誰會大喊「鎚」。

1999年，我在「碧綠海岸經典盃」（Emerald Coast Classic）比賽中擊出最後一球後，心中就篤定勝券在握了，我一在記分卡上簽字後，國家廣播公司電視台（NBC）在俱樂部裡的同步轉播隨即宣布了冠軍得主。大衛真是有先見之明。前一天晚上我們通過電話，他提醒我一件事，那是我好幾年前對他的耳提面命，其實也是你對我的諄諄教誨——保持平常心，別太興奮，也不必過份冷靜。不假思索！不必預先算計！

「我想你大概才剛幡然憬悟，緊張感究竟是什麼樣子，並且予以坦然接受，甚至開懷擁抱，然後頭也不回地往下繼續。」大衛後來這麼對我說。

他在第十七洞的時候用了一個劈起桿（pitching wedge）。想想看，旗桿遠在一百四十碼之外，而他卻用這種打法！小白球大約停留在距離球洞六英呎遠的地方，而你的金孫還推桿以兩桿打出了博蒂，

從而穩操勝算。爸，那場錦標賽真是為所有高爾夫球賽拓展了視野，令人嘆為觀止，大開眼界。

當我看到大衛沉肩推桿而出時，想到我們父子倆居然在同一天內雙雙贏得PGA的錦標賽與長青盃巡迴賽，我的眼淚再也不聽使喚，奪眶而出，身體甚至開始顫抖。已經展開的慶功宴將會通宵達旦，而且後面還會開更多的派對呢！

不管發生了什麼事，你都必須往前走——隨著你的人生，伴著你的高爾夫。這也是你長久以來所教導我們的。還記得吉姆和我，為了賺取二十五分錢而穿梭在史丹福球場撿球的事嗎？當時我們還只是孩子，經常在下午四、五點時就搞得精疲力竭，而你總是對我們說：「打起勁兒繼續啊！不要半途而廢。」

在我們國家和世界發生了這麼多事之後，這應該是人們最想聽到的一句話了。然而到如今又有什麼改變呢？1920年代經濟大蕭條時期，你是家裡包括父母在內九個人當中，唯一有能力掙錢的人。你

找到了一個好工作，而且樂在其中，那真的是很棒！

爸，那些害怕幸福與快樂的人，我真是為他們感到難過，幸好還有許多事能讓人愉悅，譬如和三五好友出去喝喝小酒，帶著太太上館子等等。花開堪折直須折，能打的時後就盡情地打，因為人生無常，我們實在難以預料第二天早上醒來會發生什麼事。

我現在每週仍舊必須去做三次復健，上健身房幾乎是每天的例行功課，而我也從上星期開始打球了，今天下午還要去。柯霖在巴布羅組織了一個小團體。誰要是能打出最炫的一記開球桿，就是我繼踵其後、迎頭超越的目標。如今我已經走出了戶外，我躊躇著，質疑自己是否還能像以前一樣游刃有餘？我還能達到多棒的水準？那種感覺彷彿自己又變成了新手，重回起跑線一般。我是一個活力青春的高爾夫球手！然而肩膀感覺無恙才最重要，我想，那種感覺無異於鴻運當頭之感，雖然傷疤未

消，但傷口早就痊癒了。

我們都很想念你，爸！

不成材的兒子

帶著所有人的愛祝福您！

跋

大衛·杜沃

　　高爾夫球運動中，最茲事體大且最重要的，就是你不能害怕打出低紀錄。這乍聽之下似乎很愚蠢，但是你知道的，很顯然不是。我想，有一大堆職業級的球手，在某一輪中擊出低於標準桿的五桿或六桿的成績之後，往往就突然凍結、呆掉了。在比賽結束前，他們不乘勝追擊，多打出兩、三個小鳥博蒂，卻苦苦思索如何穩住眼前的局面，好保住得來不易的好成績。然而如果你非贏不可，就不能怕打出更多的博蒂、打出更多的低桿。

　　我知道要打出更低的桿數，所需要的憑藉是什麼——除了清醒的腦筋之外，更重要的是，膽量！我之所以不怕破除低紀錄，乃因從小就圍繞在父親身邊跟著打球，耳濡目染的原故，我看到他從不躊躇或畏懼打出低紀錄、低桿數。我被薰陶出來的就是這個樣子。當然，這種特質也不是憑空一下子就冒出來，而是像很多事情一樣，透過慢慢的累積。

　　回溯童年，我經常在放學後或在放假時，跟著

父親到他擔任教練的俱樂部裡去打球。我在那兒放牛吃草沒人管，卻漸漸發掘出一些事物。父親從來不會望子成龍而對我施壓，事實上，我也不記得他曾灌輸過我必須當一名高爾夫球手的觀念，更別說要像他或爺爺海波一樣，成為一名職業教練。我在那兒所獲得的特殊待遇，是有一個專屬帳戶可以供我買零食吃，因為父親擔任教練的那個俱樂部裡，會員是不必帶現金消費的，他們只要簽個名，日後接到帳單再付款就行了。所以我也一樣，簽名畫押就有東西吃了，當時我可真是樂在其中呢！然而這樣漫無節制地猛吃可不是件好事兒，過不了幾年我就發現，如果要在球場上和老虎‧伍茲等那幫好兄弟們一較高下，我就非得像游泳、體操或田徑選手那般，好好保養自己的身體不可，所以我開始上健身房運動，而父親也受到我的影響，開始上健身房，真是虎子必出自虎父！

　　在我成長的過程裡，只要是和高爾夫有關的事物，父親總是能夠在一旁充當軍師。我正式加入比

賽以後，是他扶持我晉身巡迴賽的。1989年，「美
國業餘高爾夫球賽」是我一生中首度贏得的第一座
大獎，當時他就在我旁邊。1992年，我在水晶灘準
備晉級美國公開賽時，他充當我的桿弟。那個禮
拜，我付給他應有的酬勞。當時我並不像其他選手
一樣，擁有烙上巡迴賽標幟的球袋，因為我還是個
學生，所以只好拎著那個印有「United States」字樣
的球袋赴賽，那可是我早先代表國家角逐「沃克
盃」(Walker Cup)時所提的袋子呢！那個球袋和一
般巡迴賽專用球袋的重量差不多。我知道父親極賣
力地扛著球袋，跟著我從距離最遠的第六洞，乃至
次遠的十一洞，逐一穿梭在水晶灘的每一個果嶺
上。

　　父親的體能還不錯，我們在家裡也共同經歷了
最難熬的時刻，但直到最近，我們才算對彼此有更
深一層的了解。我一年中有一大部分的時光都居住
在愛達荷州的陽光谷(Sun Valley, Idaho)，我喜歡在
那兒釣魚和滑雪，而在佛羅里達州龐特維卓鎮父親

新居所在的那條街的街尾，我也購置了另一個落腳的蝸居。事實上，到那兒最快的方法是沿著內灣乘船過去。我知道父親非常寶愛他的遊艇。在那兒，我特別喜歡在冬天足登滑雪板，一路從山上飛奔而下，而父親則喜歡開他的快艇，特別是在馬路上閒置數週之久後，他會獨自一人，或偶邀三、五好友一同駕艇出遊。不知看官們能否體會，如果你靠打高爾夫球為生，就得在眾多素不相識、不曾謀面的觀眾面前賣力表演，然而擊球的當下，最需要的卻是獨自冷靜的思考。父親偶爾也會駕著他的快艇來訪，如果他是一個人，通常會找一個絕佳的釣魚地點，例如在沼澤裡的一處小峽灣下錨，或者乾脆關掉引擎，讓小艇隨波逐流，我們住處附近，水的流勁在漲退潮之際其實是很強的。

我在家時很喜歡隨父親去練球，那種樂趣已經超越了單純的打球。如果是我自己一個人，絕不可能一個鐘頭又一個鐘頭不疲不倦地打下去。但如果是和父親一起，他總是能在我快速揮桿之際瞧出破

綻，而且一如童年時代，不管是把注意力集中在不同的目標上，或是以不同的球路匯歸到同一目標，我們總是能從賽球的過程中挖掘出無上的樂趣。我今日獨特的揮桿方式，可說是父親所造就的，我握桿時會比別人多施一點握力，而揮桿之後，頭頸的運動方式，看起來就好像是要在小白球離地飛出之前，朝目標多肯定一眼。有些人想要糾正我這個古怪的習慣，認為我需要掌握更「正統的」揮桿方式，但父親明白，順應自然、任由我發展就好，因為一到緊要關頭，所有情勢我自然而然都能迎刃而解。

我想，在我父親的心裡，正統與非正統、中規中矩與奇怪的習慣之間，或許根本就沒什麼了不得的分野。想當然爾，他打球的方式也是如此，而對我們所有人來說，比賽自然跟平常也沒什麼兩樣，偏偏我們都想把方法定於一尊，而這也不免讓我想起父親在本書的書信中所提到的箴言：唯一的「那件事」、唯一的處境，就只有在當下，也就是你該

為下一步所做出的抉擇和必須採取的行動。這也是我從父親那兒學習到有關高爾夫球的體驗。他總是說：「你上場了，然後呢……你還得繼續呀！」

換句話說，不管發生了什麼事，你都只能接受它，並且走下一步，因為你沒有回頭路，也沒能讓先前揮出的那一桿重來。如果你揮出的是極漂亮的一桿，道理也一樣，因為誰也不敢保證這好光景可以一再地重演，即使你在不久之後又揮出了極完美的一桿，那也是全新的一桿啊！完全與上一桿無關。這是很有力量的一個觀念！儘管聽起來有點陳腔濫調，但對我來說，它的意義已經遠遠超出「把過去拋諸腦後」。為什麼我會想忘掉造就自己現在這個地位、這個成就的來由？人總是在已成就的基礎或現有的狀況上，百尺竿頭更進一步，因而無暇緬懷過去。面對嶄新的一天，面對下一場巡迴賽，甚至面對你必須在當下就擊出的那一球，某種成竹在胸的襟度，必然由你內心呼之欲出。每一揮桿、每一片刻的當下，都是你生命中最重要的一擊。不

管發生了什麼事，你都必須以同樣的態度迎向下一擊。如此一擊接一擊、一桿接一桿，日復又一日。人生，不也是這樣嗎？每次要打上果嶺之前，你其實不都在為打上果嶺做好萬全的準備。

假想看看，如果你預知自己大限將至，你所呼吐的下一口氣將是你命定的終點……，總之，不管你臨命終的狀況為何，想像一下生命盡頭的那一秒行將消失，而你僅能狠狠吸上一口氣，那麼，你渴望自己所吸入的是一股什麼樣的氣息呢？我不得不想起父親的名言，套他的話來講就是：「每次揮桿而出，你都是個青春洋溢、神采煥發的年輕高爾夫球手。」不過是否真的如此，就全看我們自己了。我們可以一次又一次任由自己灰心喪志，陷落在情緒的垃圾堆裡，也可以一次又一次自欺欺人，很駝鳥地自我阿Q一番，或者可以為自己的高爾夫生涯採取一個偉大的抉擇，一次又一次……。是的，我們都不斷地在犯錯，但是我們對下一步所採取的行動，卻都實實在在掌握於自己手中。

　　記住一件事！或許也只有這件事了：你必須自己去抉擇！

給青年人的信
給青年高爾夫球手的信

2008年11月初版 　　　　　　　　　　　定價：新臺幣260元
有著作權・翻印必究
Printed in Taiwan.

著　　者　Bob Duval
　　　　　Carl Vigeland
譯　　者　鄭　家　麟
發 行 人　林　載　爵

出 版 者　聯經出版事業股份有限公司　　叢書主編　陳　英　哲
台北市忠孝東路四段555號　　　　　校　　對　拉　　拉
編輯部地址：台北市忠孝東路四段561號4樓　　　　　　賴　雯　琪
叢書主編電話：(0 2) 2 7 6 3 4 3 0 0轉5 0 4 2　封面設計　蔡　婕　岑
發　行　所：台北縣新店市寶橋路235巷6弄5號7樓
　　　電話：(0 2) 2 9 1 3 3 6 5 6
台北忠孝門市：台北市忠孝東路四段561號1樓
　　　電話：(0 2) 2 7 6 8 3 7 0 8
台北新生門市：台北市新生南路三段94號
　　　電話：(0 2) 2 3 6 2 0 3 0 8
台 中 門 市：台 中 市 健 行 路 3 2 1 號
　　　電話：(0 4) 2 2 3 7 1 2 3 4 e x t . 5
高 雄 門 市：高 雄 市 成 功 一 路 3 6 3 號
　　　電話：(0 7) 2 2 1 1 2 3 4 e x t . 5
郵 政 劃 撥 帳 戶 第 0 1 0 0 5 5 9 - 3 號
郵 撥 電 話：2 7 6 8 3 7 0 8
印 刷 者　世 和 印 製 企 業 有 限 公 司

行政院新聞局出版事業登記證局版臺業字第0130號

本書如有缺頁，破損，倒裝請寄回發行所更換。　　ISBN　978-957-08-3346-1（軟皮精裝）
聯經網址：www.linkingbooks.com.tw
電子信箱：linking@udngroup.com

LETTERS TO A YOUNG GOLFER by Bob Duval and Carl Vigeland
Copyright © 2002 by Bob Duval and Carl Vigeland
Complex Chinese translation copyright © 2008 by Linking Publishing Company
Published by arrangement with Basic Books, a member of Persus Books L.L. C.
through Bardon-Chinese Media Agency
博達著作權代理有限公司
ALL RIGHTS RESERVED

國家圖書館出版品預行編目資料

給青年高爾夫球手的信 / Bob Duval,
Carl Vigeland 著．鄭家麟譯．初版．臺北市．
聯經．2008 年 11 月，216 面．13×19 公分．
（給青年人的信）
ISBN　978-957-08-3346-1（軟皮精裝）
譯自：Letters to a Young Golfer
1.高爾夫球　2.書信

993.52　　　　　　　　　　　　　　97019958

聯經出版事業公司

信用卡訂購單

信 用 卡 號：□VISA CARD □MASTER CARD □聯合信用卡

訂 購 人 姓 名：_____

訂 購 日 期：_____年_____月_____日　(卡片後三碼)

信 用 卡 號：_____　_____　_____　_____

信 用 卡 簽 名：_____(與信用卡上簽名同)

信用卡有效期限：_____年_____月

聯 絡 電 話：日(O)：_____夜(H)：_____

聯 絡 地 址：□□□_____

訂 購 金 額：新台幣_____元整

（訂購金額 500 元以下,請加付掛號郵資 50 元）

資 訊 來 源：□網路　　□報紙　　□電台　　□DM □朋友介紹
　　　　　　　□其他

發 　　 票：□二聯式　　　□三聯式

發 票 抬 頭：_____

統 一 編 號：_____

※ 如收件人或收件地址不同時，請填：

收 件 人 姓 名：_____　□先生 □小姐

收 件 人 地 址：_____

收 件 人 電 話：日(O)_____夜(H)_____

※茲訂購下列書種,帳款由本人信用卡帳戶支付

書　　　　　　　　名	數量	單價	合　　計
	總　　計		

訂購辦法填妥後

1. 直接傳真 FAX(02)27493734
2. 寄台北市忠孝東路四段 561 號 1 樓
3. 本人親筆簽名並附上卡片後三碼(95 年 8 月 1 日正式實施)

電 話：(02)27683708

聯絡人:王淑蕙小姐(約需 7 個工作天)